唱出好聲音：顛覆你的歌唱思維，讓歌聲自由
暢銷增訂版　陳威宇＿著

YOU'VE GOT THE VOICE

　　在《唱出好聲音》出版後，收到了許多朋友的迴響，甚至也有許多的來信詢問說話發聲的問題。很感謝讀者對我的信任，讓我能協助到不只是歌唱有困難的朋友；也能幫助在說話發聲上常遇到疲勞、沙啞的各行各業的專業人士。

　　這一年，我仍然在做著我愛的教學。我們都在生活中有許多的身分。而當我專注在教學、寫作、分享時，我感受到無比的喜悅，我知道那是我。我想，歌唱老師是我最美麗的名字。

　　如果我能以歌唱和教學帶給人感動和幸福，那就是我的夢想，我已經活在夢想裡了，期待我也能透過《唱出好聲音》帶給大家真實活在夢想裡的盼望。

受邀至大學、社團、企業團體擔任講師

▲至中原大學卡拉 OK 社授課。

◀擔任文化大學進修推廣部一日課程講師。

▲擔任台灣大學流行音樂歌唱社音樂營講師。由台大流行音樂歌唱社舉辦的暑期流行音樂營，參與的高中職同學超過百人，經過威宇老師專業且幽默的分享，大家對歌唱都有了更深的認識！

◀五校流行音樂社快樂暑訓！五校流行音樂社是由建國中學、北一女中、松山高中、華江高中、景美女中流行音樂社組成的聯合社團，威宇老師除了是創社社長外，也是五校流行音樂社的指導老師喔！

受邀至大學、社團、企業團體擔任講師

▲至聯發科技歌唱社團擔任講師。

▲至成功大學，主講「用歌唱創業，是夢想也是實際」。

唱出「好聲音」

▶至扶青團聯合例
會，主講「歌唱迷
思大破解」。

▼擔任〔從歌聲中
找到自信〕北京大
學 EMBA「雁行中國
計畫」講師，參與的
學員包含北京大學、
清華大學、交通大
學、人民大學等來自
中國各地的大學生，
威宇老師的「師父」
——盧蘭青老師也
到場支持。

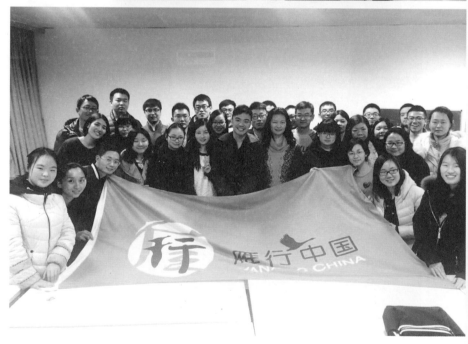

擔任歌唱比賽評審＆音樂活動嘉賓

▲擔任「流音之星全國高中職歌唱暨創作大賽」評審，與評審群合影。
左起為名製作人洪敬堯老師、名製作人呂禎晃老師、饒舌歌手沈懿、名創作人張簡君偉、威宇老師、金曲獎最佳作曲人蕭賀碩老師。

▲（左起）與知名音樂人──陳建寧老師、黃韻玲老師，以及創作歌手廖文強，共同擔任「世新舍我盃」歌唱比賽評審。

▲與知名音樂人──JerryC老師、游政豪老師共同擔任中原大學金音獎評審。

▲受邀參加 2016 年新加坡音樂版權頒獎典禮。左起新加坡演員賴宇涵、威宇老師、新加坡資深音樂創作人祁哲泉老師、新加坡知名歌唱老師陳彼得（孫燕姿、向洋的唱歌指導老師）。

▲威宇老師的教學讓歌手學生 - 鼓鼓，在歌唱技巧和情感詮釋上都有了很大的進步。

▲資深歌手金曲獎客語最佳演唱人得主／中國新歌聲選手官靈芝，即使已經有著非常豐富的表演經歷，仍然努力學習，在和威宇老師學習過程中，總是拼盡全力，毫無保留！

專心教課的威宇老師

▲威宇老師專注教課的樣子！

▲學習唱歌也可以很有趣！威宇老師帶領同學觀察發聲時口咽腔肌肉的變化，同學們都很專心呢！

|目錄| **Contents**

第一章|
我超愛唱歌！你跟我一樣嗎？

不只一位老師勸說我沒歌唱天分，要我及早另謀出路才是正途。
但我還是愛唱歌，洗澡、走路、上課中還是忍不住想哼哼唱唱，
甚至國中時代還曾有過上課忍不住唱歌被累計五支警告的紀錄。
因為堅持不放棄，我遠赴北京學唱，在五個多月內找到讓自己
擴張（突破）十度真音音域的歌唱方法。

第二章|
在歌唱上，我們總是遇到這樣的困難

「老師，高音要怎麼樣才能唱上去？」

「老師，我唱歌都沒有氣，怎麼辦？」

「老師，我丹田沒力啦！」「老師，我要怎麼做到頭腔共鳴？」

「老師，什麼是真假音？」「老師，真假音要怎麼樣才能轉換順暢？」

學員見證 1　學員見證 2

第三章｜
怎樣唱歌叫做有特色？有個性？

記得當年在高中創立流行音樂社時，耳中聽著許多當紅歌手的演唱，邊唱邊幻想著自己是艋舺王力宏、男版張惠妹或18歲的陳奕迅……。回到家洗澡時，把蓮蓬頭當成麥克風，唱到胸口已經被熱水沖的紅紅的，隱約聽到媽媽在門外嘀咕罵人了，這般瘋狂情境，就真的只有一個「爽」字可以形容。但爽快地唱完後……我想著，那我的聲音呢？什麼是特色？什麼是我的個性？

第四章 |
我們要如何發出「好聲音」?

「如果我不用力，就會破音。」

「如果我不送更多的氣，拍子就會唱不滿。」

在我們教學的過程中發現，學生一開始練習的時候，往往會很難相信，真的不用力高音可以唱上去，同時也會擔心發出不好聽的聲音而膽怯。要一個學習過一堆控制聲音方法的人，相信不控制聲音，才會發出好歌聲，真的是不容易。但請不要灰心，多嘗試幾次就能夠有很大的突破。

強力推薦（依姓氏筆畫排列）

力博宏 振興醫院耳鼻喉部聽覺科主任

王治平 音樂創作＆製作人

官靈芝 金曲獎得主／中國新歌聲選手

姚　謙 華語作詞人＆製作人

陳建騏 音樂創作＆製作人

張鈞甯 演員

張簡君偉 音樂創作＆製作人

黃韻玲 音樂創作＆製作人

各界推薦 （依姓氏筆畫排列）

Ariel 蔡佩軒——創作歌手

第一次認真上唱歌課是跟威宇老師。以前的我總是不敢放聲唱歌，會有很多包袱，也因為從小在合唱團，被訓練成比較美聲唱法，在現在唱流行歌時總會覺得不適用。我想感謝威宇老師一開始就很鼓勵我接納自己的聲音，不斷提醒我自己的價值，每次上課就像心靈被洗滌一樣。很神奇地，當我對自己的聲音越來越有自信時，我越來越能實行老師教導的發聲方式，也漸漸感受到聲音的改變。我的音域不只變廣，聲音也更紮實，連飆好多高音都不會沙啞！老師的教導不只是實際有用的唱歌訣竅，還有滿滿愛的鼓勵。謝謝老師這麼棒，也讓我相信我很棒，你很棒，我們的聲音，本來就很棒了。先知道自己聲音的好，再來調教和改善，讓聲音在知道自己的價值之下越來越進步，越來越舒服和運通自在。相信你看完這本書，也會如此感同身受！

Echo 李昶俊—— beatbox 人聲打擊歌手

「上課之後的確有實質的進步！」方法跟大多數的老師教學方式不同，教學方法容易操作＆練習，教學觀念轉換，整個唱歌狀態也變好很多。真心推薦有想學習唱歌的任何朋友！自己更是很幸運可以學習到這樣有效的練習方法！相信可以幫助到非常多渴望把歌唱學好的愛好者。謝謝威宇。

Double 林家磑ㄨㄟ ㄟ ——新生代偶像劇演員

有位大學老師曾經和我說過,「聲音是可以被訓練出來的。」那時我對這句話印象很深,但我始終摸不著頭緒,找不到一個方法來訓練它。

很佩服威宇老師對音樂的執著,到北京流浪生活,我的生命血液裡也開始醞釀並嚮往著浪跡天涯的旅行。在北京,面對那種不安和不確定性,放手一搏。我想那需要很大的勇氣。謝謝老師那時對音樂執著,讓我們今天可以學習。我想有天我也會找到自己的聲音、肯定自己的聲音。

下課後的隔天晚餐,立馬跑到錢櫃 KTV 大唱了五小時,哈哈～當然是少不了成人酒精飲料陪伴著。

在唱歌前,拿出威宇老師的嘴型「膏」字發聲練習、唱歌不要斷氣切字、聽音樂不聽自己歌聲、自己個人特色聲音、感情投入不要想太多、高音輕鬆唱……,我的老天鵝啊?!我真的是「不醉不會」ㄟ～哈哈,當下我變得好會唱!想到威宇老師說的「每個人的聲音都是渾然天成、獨一無二、有特色的」。肯定自己的聲音,每個人都可以是好歌手、好聲音、好會唱的。掌聲鼓勵鼓勵老師。

JerryC ——台灣索尼音樂 Sony music 音樂總監

威宇老師總是不讓人失望,讓熱愛唱歌的人有機會從科學角度來了解自己的聲音,進而更認識自己且建立自信,找到屬於自己說故事的方式。經手打造的歌手們要是沒有丟給威宇開發一輪,總覺得那塊寶石還沒能透出最誘人的光芒。就如人生教會我們享受著喜怒哀樂,威宇老師引導著我們唱出人生。

J. Sheon —— 歌手

　　威宇讓我了解到怎樣叫做自然的唱歌，也幫助我在音域上的拓寬
與歌唱肌肉的控制有了一個好的起頭，他沒在教你怎麼唱各種風格，
他是帶你真正的認識你自己聲音的原貌，用自己聲音最屌的特質去詮
釋各種屬於你自己的風格。

Vox 玩聲樂團 —— 世界 A cappella 大賽金牌得主

　　從小到大也跟許多聲樂老師學習過所謂的「發聲」、所謂的「共
鳴位置」、不乏要用「丹田」之力，唱歌前要做好準備。跟威宇老師
學唱歌之後，才真正認知到，原來自己正踏上一條「恢復」自己自然
歌唱的路。原來唱歌就是這麼科學的事情（不是靠感覺跟想像力）！
原來「音高的概念」才是讓我們一前一直唱不上去的原因。許多我們
本來以為能幫助我們歌唱的，原來都是我們自己選擇戴上的枷鎖，使
得歌唱變得扭曲、不自然。所謂最動聽的歌聲不是當你學會像周杰倫
或是張惠妹一樣的唱腔，而是當你找到屬於你自己最自然最真實的聲
音。讓威宇老師帶你找回在你身上那失落已久的寶藏吧！這本書將會
顛覆你對唱歌這件事所有的認知！

于浩威 —— 歌手

　　藉由威宇老師讓你找到聲音更多的可能，並轉為肯定！

方語昕——潛力新星

　　與威宇第一次碰面後，我才懂得什麼叫唱歌。他很特別，不厭其煩陪我一起練，毫不吝嗇的稱讚，也不客氣的糾正；對於唱歌，他永遠滿滿熱血，對於他的學生，更是細心觀察。印象最深刻，有次他聽了我的聲音，突然問我：「妳最近還好嗎？我聽妳的聲音裡有許多壓抑。」我嚇到了！因為連我自己都不知道自己已經在一個緊繃狀態，雖然嘴裡唱著歌，但內心早已抗拒這件事，他提醒我：「休息一下吧，好好放鬆生活。」幾個禮拜後，他跟我說：「唱歌技巧要有，但更重要的是妳的情感。」我又回到唱歌懷抱，他開始教我更多東西。

　　這本書他毫不保留付出，他希望可以讓更多想唱歌的人可以唱歌，也能夠幫助更多人在築夢過程中解決困難。

宇宙人－小玉——樂團主唱

　　在他的世界裡，唱歌只是溝通只是說話、唱歌只是自然地發出表達情緒的聲音。他改變了我對於唱歌的看法，讓我不再恐懼、讓我聽到了屬於我真止的聲音。而跟這個小我一歲、體貼、感性又充滿正面能量的老師兼朋友學習唱歌，也是我這一生最奇幻的旅程！

吳心緹——新生代女星

　　唱歌其實就像說話、就像演戲，說話前不會想著要吸一口氣，不會想著要準備飆高音，所以唱歌也不需要，只要想著想和對方說些什麼、想表達什麼樣的情感，威宇老師的課顛覆了從前我對唱歌的印象，謝謝老師陪我一起從最簡單的基本功練起，老師的功課做得比誰都認真。

　　謝謝老師讓我產生自信，不只是上課，也分享彼此的故事，帶著這本書，快樂的學習、自在的唱歌，一起朝著夢想前進吧！

林仰釩——聯合忠孝醫院語言治療師

我的部分工作內容，和威宇很相似，都是幫助人如何發出更好的聲音，但最大不同，則是顧客的背景，我面對的多是有病理損傷的投醫者，威宇面對的是雖然日常生活沒有障礙，但想透過唱歌，欲達到馬斯洛 (Maslow's hierarchy of needs) 所說的「被愛」、「尊重」、與「自我實現」的心病者。

不管你是不會唱、已經在唱、還是想要唱得更好，都推薦讀這本書，因為威宇老師以自身「曾經不足」的例子為出發點，加上他「非常努力」的過程、「極端熱情」的教唱態度，用心著作這本好書，期待你閱讀後也像我一樣有所啟發。

林依晨——演員

威宇是我遇過教唱方式最獨樹一格的老師了，且顛覆了先前我所聽過的聲音訓練方式。我想，每個人的天生條件、狀態都是獨特的，除了勤練「特別的」基本功之外，如何引出個人特質是歌唱中很重要的一環，威宇老師總能溫柔地兼顧兩者，讓我對自己的聲音屢屢感到驚喜。真心感謝他願意聆聽、願意分享，且不吝給予！

林彥君 151——藝人

「唱歌本來應該是一件很開心的事情」！

這是我遇到威宇老師之前已忘記的事！就像形容一個跟自己不對味的食物，會說很特別，我也覺得自己聲音很特別。小時候因為被音樂老師點名回答問題，但我整堂課都聽不懂老師在教什麼，當然就回答不出來，我覺得很羞愧，尤其那時候我是自尊心很強的班長，從此

對音樂更自卑,自覺沒有天份,工作上遇到要唱歌,我都有極大的恐懼,小時候被點名站起來,所有人目光聚焦在自己身上的惶恐都會不禁的油然而生!

謝謝威宇老師給我自信,除了教我唱歌技巧,更讓我知道自己聲音的特色,回到唱歌的本質,就是帶給自己和別人快樂!所以在教室聽到有人鬼吼鬼叫,千萬不要驚慌,這是有效的治療,至少先敢唱出來,再慢慢琢磨!我也是在這過程找到自己的聲音,我未必是一個專業歌姬,但哼哼唱唱讓我生活工作更有樂趣!

聖經上有句話說:「信是所望之事的實底,未見之事的確據。」要相信自己做得到,雖然你現在只是一塊石頭,但威宇老師可以讓你變成璞玉喔!

陳惠婷──Tizzy Bac 主唱

威宇對唱歌的熱愛造福了許多同樣熱愛歌唱的愛好者與從業者,為台灣音樂教學引進了一個新的視角,讓我們重拾兒童時期能單純大聲唱歌的快樂。威宇的認知歌唱教學法,融合以各種物理、心理學與醫學解剖理論,甚至是信仰理路,不僅僅是歌唱技巧教學而已,接觸後一定會一新你的耳目,並且受用良久,於歌唱之外對於人生態度也會有所啟發。

陳樂融──作家&主持人

在保養聲帶的過程中,陳威宇老師的發聲法輕鬆易學,給了我很大的輔助力量。

許仁杰──溫暖療癒系創作歌手

記得第一次跟你碰面是在一個表演場合上，那陣子一直很忙碌，聲音也使用過度，剛好在那個時間點認識你，讓我能延長對聲音的使用，並抓緊時間練習修復的動作，這對我的工作真的很重要！很開心有你這麼富有熱忱＆平易近人的教學方式，我想還有很多熱愛歌唱的人需要你，一起加油！讓我們周遭擁有更多好聲音～ You are the man!

許哲珮──創作歌手

我從小就好喜歡唱歌。唱歌是一種情感的抒發和表達，也是一種神奇能量的傳遞！透過聲音，感受到喜悅或悲傷。而喜歡唱歌的人碰在一起，連說話都好像有旋律一樣。我喜歡威宇對傳達歌唱方式的熱情，他上課能看見他的眼神在發光，他真心的在分享他對歌唱所學習到的一切。帶領大家做喉嚨的健身操，去找尋那些不習慣運用到的聲線和肌肉。我覺得很有趣！祝福威宇這本書能帶給大家會發光的正向超能力！

張心梅──紐約州立大學音樂所聲樂博士候選人

2008 年因為評審的緣故，認識了威宇老師。當時對他的印象就是充滿對歌唱的熱情與感染力。直到如今，他仍然保有他當年的熱情，但是，加上了對於歌唱的執著與使命。祝福威宇老師的新書大賣與未來歌唱教學的事業蓬勃。

張衛帆——狂想音樂製作人 / 作曲家

威宇是我最信任的配唱指導。我每次錄主唱時，大致上只要提前把歌曲的意象告訴威宇，接下來在錄音室中就沒有什麼好擔心的了。因為威宇非常有經驗，能夠快速依照歌手的情況去引導出歌手的最佳狀態。

無論是跟韋禮安合作〈只用一次〉這首歌時，或是在製作遊戲單曲〈碼頭姑娘〉時，我都非常慶幸有威宇跟我一起在錄音室裡。

游政豪——音樂創作 & 製作人

每個人都想展現自我，表達自己的情感與想法，「唱歌」無疑是一種非常普遍的方式，甚至人人都希望能有一副好歌喉，唱一口好歌，威宇老師時常和我分享對唱歌的體悟和認知，不論是情感或是技術上，都真的讓我獲益良多。更喜歡威宇老師自身的故事，在學習唱歌的路上遇到困境卻能堅持並且找到持續不斷的熱情，克服挫折也開發了非常科學與創新的歌唱方式和教學。想增加自己唱歌自信的人，不能錯過這本好書！

頑童 MJ116 －瘦子——饒舌團體成員

學了之後，我也就沒在屌別人怎麼想了，唱歌很爽，我很享受這些收穫。thanks for everything man!

黃玠瑋——音樂唱作人

對於從小一心想成為歌手的我，聽到醫生診斷為輕微聲帶萎縮的病症，像是被判了死刑，我不知道不能唱歌的我該何去何從。

威宇老師的教學帶給我最大的鼓勵就是將我從對高音的恐懼釋放出來。以前在唱高音的時候，總是害怕唱不到那音高，那種緊張焦慮迫使我用過多的氣流和力道想要把音高推上去。結果導致聲音狀態越來越疲乏。現在唱歌時，心情很輕鬆自由，只需要想著表達情感，如同說話一般。重新找回自己的聲音，讓我更珍惜、享受每一次歌唱的機會。

黃建為——音樂創作 & 製作人

「被瞭解、然後被接納了」是最能帶給人信心的，當然我們都希望自己有勇氣瞭解跟接納自己，但是不容易，如果能夠有人在我們左右心甘情願溫柔開放的瞭解我們，可能我們心裡的苦澀就不自覺溶化而又開始笑著生活了，具備這樣陪伴與支持天賦的人常常隱身在我們身邊，歌唱老師就是其中一群人。

被接納的一刻令人感到「放鬆自在」，聽得見自己的心，聽得見別人的心，明白怎麼讓自己快樂，願意陪別人快樂，自然就唱歌了。威宇，就是一個捎來這麼多幸福的陪伴天使。

舞思愛——中國好聲音選手

第一次認識威宇，是陪著當時還是男朋友的老公上課。在一旁旁聽的我，當時覺得「這教法也特別了吧！」後來決定試試威宇的訓練

課程，開啟了我對歌唱的另一個思維與認識。

在教學過程中，這位老師不只是老師，我們更像是朋友，切磋我們所學的，進而尋找最適合自己的歌唱方式。我們也分享彼此在歌唱之路的心路歷程，像這本書提到他在北京的生活，真的非常艱辛，但他仍不放棄，因著他對歌唱的付出及熱誠讓我更被激勵！如本書訴求一樣，對我而言，唱歌若是能自在地唱，那就是好聲音了，與他一起自由學習，沒有所謂正統，不求任何天份，將上帝已給的美好聲音～自由的讚美世界吧！

熊仔——饒舌歌手

「唱歌讓我找到上帝！」從第一堂跟威宇老師一起的唱歌課開始，就被他對唱歌的熱情與人生的哲學感動。每一次的見面是課程也是療程，讓我學習放下恐懼，從心出發，如新生兒般重新學步；不僅讓我對創作與表演有許多新啟發，在思維與價值觀上也得到意想不到的收穫。

本書中收錄了老師個人充滿挫折的心路歷程，看完後更覺得眼前富有熱忱的老師很了不起，相信也會讓以往對唱歌沒自信的讀者得到無比的振奮！

魏如萱——金曲獎最佳女歌手入圍

他可以幫你找到你的好聲音！

歐陽娜娜——青年音樂家＆知名藝人

第一次見到威宇老師，是因為我的夥伴阿甘的介紹，有機會認識老師、上老師的課。老師開啟了我對自己聲音的自信，原來聲音是可以透過訓練、透過努力，改變成你想要的。

其實除了歌唱技術之外，老師給我深刻的印象是，他對於歌唱的執著、堅持與熱愛，因為這份熱愛讓他努力去尋求變得更好的方式，也謝謝老師的這份熱愛，讓我們有機會把歌唱得更好，對自己更有信心。

蕭賀碩——金曲獎最佳作曲＆最佳新人得主

說話或歌唱，聲波傳至耳膜至大腦，然後到心。從心，大腦指令牽動肌肉群，聲波傳達意念與故事。

我們一直都在練習如何傳達得更精準，這需要方法，而威宇的書提供一個不同的視角，檢視使用身體潛力的可能性。聲音那麼誠實，最脆弱或是不願化解的剛強，在呼吸之間輕輕掉出來，沒關係，感動了自己才是真的歌唱，無關掌聲或獎項，開口的瞬間只有自己知道花了多少時間與心力在所有關於歌唱這件事上面，歌唱，是我們的鏡子，在我們練習傳達的同時，也當一個好的聽者，好嗎？

盧蘭青——世界吉尼斯音域最廣最高演唱家

威宇是我教授的台灣第一位學生，他勤奮好學，追求聲樂真理很執著。在跟我學習的那段時間裡邊打工邊練習，非常刻苦，同時，進步也很快。

這本書中，他羅列了很多都是大家在唱歌中常常會遇到的問題。威宇通過自身的感受做了詳盡的解釋，並給出了一些行之有效的練習方法。威宇想幫助更多的歌唱者，所以他的師兄們拿了國際聲樂比賽的第一名等獎項，威宇卻致力於歌唱教學。現在他正和一些朋友們共同推廣歌唱教學法，相信能使更多喜愛歌唱的人們受益。

魔幻力量－鼓鼓——歌手

你覺得自己不會唱歌嗎？你也許可以說自己五音不全，但我相信每個人都有大聲唱歌的天份，因為那是我們與生俱來的本能，這是我在認識威宇老師後的感覺，就拿我自己來說，我一直認為自己是個不會唱歌的人，直到現在都還是一樣，但我喜歡唱歌，他教我如何重新面對唱歌這件事，其實，真的沒有很難，反而很自然。這樣說你一定不懂，看書吧！推薦這本書，從唱歌這件事重新認識自己吧。

推薦序 1

杜恩年 ◆ 基隆長庚紀念醫院精神科主治醫師

歌唱的心靈療癒

「你喜歡上學嗎？你最喜歡什麼課？你最討厭什麼課？」

我好奇地問第一次來到診間，最近開始懼學的孩子。

「我最討厭音樂課！」

「阿？為什麼？」本來以為他會說國語或數學課。

「因為我不會唱歌，也不會吹笛子，還被同學笑。」

我腦海中浮現出自己國中音樂課要個人表演前的極度緊張。

畏懼是人類最原始的情緒之一，猛獸逼近的腳步聲讓我們的祖先產生畏懼，心跳加速、瞳孔放大、血液集中在肌肉，準備好隨時戰鬥或逃跑。然而現代社會的猛獸，或許正是魯迅《狂人日記》中提到的「吃人的禮教」。

「許多人覺得自己不會唱歌，是來自童年的創傷。」威宇跟我說，我聽了點點頭，因為我也是這樣。我回憶起以前很用力地唱完歌卻得不到讚美的失落感，以及高音唱不上去時別人憋笑的神情，我慢慢地得到結論：**「我不太會唱歌」**。

「我不太會唱歌」 這個想法就像種子種到心田裡，我在別人面前唱歌開始覺得難為情、緊張、怕被評價，而長出負面的「情緒」。有唱歌的機會時能躲則躲，躲不掉時則全身緊繃「挫得等」，反而限制我們發揮天生唱歌的能力，此時長出消極的「行為」，再進一步堅定了「我不太會唱歌」的想法。人之所以會對事物感到畏懼，就是想法、情緒、行為三者互相惡性循環的結果。

平時在診間努力地幫孩子們克服心裡的各種恐懼，而威宇卻教我如何克服對唱歌的恐懼，把與生俱備的歌唱潛能發揮出來。「思維訓練」的部分讓我覺察並顛覆限制自己歌唱的錯誤想法，例如「不要聽自己的聲音，聲音不分高低，唱歌就像說話」、「唱歌時的心態，會透過聲音讓聽者感受到」，而想法變了，我就如同從思維的牢籠中被釋放出來，情緒與行為都自由了。

「歌唱情緒表達」的部分，老師教導我先寫下歌曲的每句讓我最直接產生的情緒，然後試著去連結過去相似情緒的經驗。一開始試著回想過去情緒經驗的時候，我的腦筋一片空白，怎麼回想都是少數的那幾個畫面，有時候有畫面但回想不起情緒。這或許是潛意識的慣用伎倆「潛抑」，我們的心智會把難以承受的情緒經驗藏在潛意識的大海中，但這些情緒並非真的消失，而是轉化成各種身心症狀，在生命中脆弱的時刻冒出頭來。在老師的引導下，我練習在歌唱時將一塊塊的情緒記憶拼圖從潛意識大海中撿回來，並且真實地透過歌唱宣洩出來，相當具有療癒的效果！

威宇的教學方式，可以說是「歌唱的心靈療癒」。音樂只是媒介，讓學習歌唱者放下對自己的成見，接觸並接納自己，並用唱歌來與聽者進行真誠的情感交流。

身為一位兒童青少年精神科醫師，看到許多孩子對自己沒自信，累積太多失敗的經驗，以致於很多事情不相信自己能夠做得到；不少孩子生命有許多苦悶，大人無法去理解，或沒有時間去理解，孩子也不知道如何去向世界表達。威宇的教學方式給我許多啟發，我想可以運用來幫助這些需要幫

助的孩子。

　　最後我要誠心推薦威宇寫的這本書，**他是一個很真實且能散發能量的人，很真實地讓我們看到他追求夢想的堅定，面對許多質疑與挫折仍然努力不懈，然後無私地把重要的教學心得分享給讀者，細細地讀完本書，會有滿滿的感動。**

周震宇 ◆聲音訓練專家

盡情歌唱，
讓聲音成為愛與美的力量

　　威宇老師是我朋友圈中，對唱歌最狂熱的一位。因為他的狂熱，讓越來越多人找回唱歌的快樂。

　　跟他結緣，始於我的同事羅鈞鴻老師。鈞鴻老師跟我都教聲音表達，我們帶領學員認識自己的聲音、提升聽覺敏感度，並且透過專業技巧的練習，改善說話方式，達到「內在真實自我」與「外在說話形象」和諧共振的美麗境界。鈞鴻老師喜歡自彈自唱，也樂於探究更多有關聲音的奧秘，所以他去向威宇老師學唱歌。

　　這一學，不得了，鈞鴻老師拓展了他唱歌的音域，對發聲、共鳴有了更深切的體悟，他像挖到寶一樣，大力推薦威宇老師成為我們的合作夥伴。威宇老師很年輕，對於歌唱教學充滿熱情，這一點我不驚訝，我驚訝的是他教學方式很樸

素，效果卻很驚人。尤其是對發聲與共鳴的認知、練習法，都跟傳統的聲音教學大不相同。就像他在這本書裡提到的「肺活量對於歌唱的意義是不大的」、「聲音的『高』跟『低』其實跟空間概念的高低，並沒有關係」、「共鳴的現象是自己發生，而不是你叫『聲音往哪邊放』就能做到的」、「音源發出的地方都在聲帶，頭腔和胸腔其實無法共鳴」……等，這些觀念乍看之下會很震撼，甚至產生「怎麼可能！？」的疑惑，但經過威宇老師仔細解說，學員和讀者就會明白箇中道理，也就不再被以往對於聲音的錯誤認知、無效的練習技巧所困擾。

　　威宇老師雖是台灣藝術大學廣電系的校友，但我知道他這樣的歌唱教學系統在台灣前所未見，問他原由，才了解原來他曾在一無所有的時候，毅然決然花光積蓄前往北京拜在「舌控聲樂」創始人盧蘭青老師門下，經過半年專注的學習，才把一身真功夫帶回台灣，並成為「盧蘭青舌控聲樂學」台灣唯一傳人。

　　我們公司本來就有開設一系列的溝通表達課程，其中最經典的「聲音表達基礎班」是連續好幾堂的帶狀課，而呼吸、

發聲、共鳴就是裡面很重要的兩堂。說話聲音要好聽，這兩堂課是必修中的必修，江山代有才人出，我認為把這兩堂課交給威宇老師，對學員會最有幫助。於是，從二〇一五年二月開始，威宇老師正式成為「聲音表達基礎班」的導師，專業、開朗、充滿親和力的他，深受學員喜愛，感謝上天如此美好的安排！

很開心威宇老師在忙碌的教學之餘，還特別花時間整理他的專業智識，寫成一本這麼有價值的書。**美好的聲音是我們能帶給這個世界的禮物，而歌唱則是讓這個禮物更豐富、動人的形式之一，不要因為害怕唱得不好而放棄唱歌，這本書能給我們把歌唱好的勇氣、知識和練習方法，讓我們透過這本書祝福彼此：盡情歌唱，讓聲音成為愛與美的力量。**

陳建良　◆五月天之父／知名製作人

掌握歌唱練習的關鍵技術

（推薦序 3）

　　在一個偶然的機會裡，聽著廣播節目中主持人正在訪問一位教唱歌的老師，他正在分享他的教唱方法與他學習歌唱的親身經歷，很快的就吸引了我的注意。而這位老師，就是威宇。

　　對我來說，與歌手討論「唱」得好不好，最重要的當然是感情的掌握，但這前提還是要先看歌手有沒有一個好嗓音。在唱片圈多年，的確有些人就是老天爺賞飯吃，天生有副好嗓子，怎麼唱怎麼好聽，實在是太令人羨慕了！當然也有很多人雖然愛唱歌，但遺憾的是就是沒有這麼「天生麗質」的條件。在這樣的狀況之下，歌手就跟其他樂手一樣，除了情感表現之外，在演唱技巧上就必須找到方法充實自己，增加歌唱實力，讓自己可以在演唱時有足夠的技巧，揮灑音樂中的各樣情緒及樣貌。

　　而有沒有用對方法，將會在練習過程及效率上扮演著很重

要的角色，而最後所呈現的結果也就會大不同。所謂「台上十分鐘，台下十年功」，所有技術上的練習絕對不是站在舞台上、或是站在錄音室麥克風前的時候才要注意的。這些都必須仰賴平時不斷地在演唱技術上反覆練習，讓各樣的發聲技巧成為習慣。到了上台表演或正式錄音的時候，歌手心裡想的應該只有如何以正確的情感來詮釋，而不是還在想怎麼唱、要用甚麼技巧唱的這件事情。

　　簡單講，就像是如果我們的英語能力不夠好，就很難用英文詮釋一場精彩的演講。英語是語言表達的基礎能力，當它成為習慣，情緒表達就會自然。想把歌唱好的人，其實如果有正確的訓練，還是可以透過練習，趕上那些天生有好嗓子的人的。然後透過歌唱及音樂，自在表達情感。

　　威宇的這套歌唱練習法，正是讓歌手在平日練習時，了解自身所需要知道的關鍵技術，確實可以透過科學的方法、精準分析了解人的身體、心理與聲音之間的關係，讓歌手在學習時能夠有信心地在這條練唱之路上前進。透過有規劃且努力的練習，累積「一萬小時」，一定可以在歌唱能力上有明顯的提升。**相信這套歌唱練習對於唱歌有興趣的朋友，絕對是值得去嘗試及學習的方法！**

推薦序
4

蔡振家（國立台灣大學音樂學研究所副教授）

歌唱易筋經，留待有緣人

我認識威宇老師好幾年了，但看完這本書才知道，威宇老師的歌唱之路竟然如此坎坷，如此「有緣」。

金庸的武俠小說裡面，提到一部武學寶典《易筋經》，為少林派修練內功的無上心法，特別的是，此寶典只傳給有緣人。鐵頭人游坦之獲得《易筋經》之後，原本不以為意，但是到了身中劇毒的存亡關頭，終於開始修練《易筋經》。令狐沖身上被注入異種真氣，成為一大隱患，後來少林寺方丈認為，只有《易筋經》可以去除這個隱患，故將此經傳授給令狐沖。

威宇老師熱愛唱歌，卻一再被聲樂老師斷定為缺乏演唱天賦，歷經無數挫折之後，威宇老師才進入盧蘭青老師門下，開啟了新的歌唱人生。試想，假如威宇老師的歌藝一開始就受到師長們的讚賞，哪裡還會有機緣去學習盧蘭青老師的《易筋經》呢？

　　我平時喜歡欣賞戲曲、西洋歌劇、藝術歌曲、音樂劇、流行歌曲，在台大醫院耳鼻喉科擔任博士後研究的時候，踏入音聲醫學（phoniatrics，或稱為「嗓音醫學」）這個奇妙的領域。音聲醫學是從解剖、病理、聲學、生理等角度，探討人類發聲的一門學科，本書所談的歌唱科學也屬於其中一環。跟歌唱有關的喉部解剖學、病理學、聲學，如今已經相當完備，但由於目前不可能在歌手身上直接測量聲帶內部的振動、喉部的氣流、聲道各處的聲壓，因此，跟發聲機制有關的生理學，還有不少未解之謎。

　　科學界與藝術界之間缺乏交流，是歌唱研究的另一個阻礙。誠如威宇老師所說，「高音要用頭腔共鳴」等說法，其實並沒有科學證據；不少聲樂家對於物理學上的共振，只是一知半解。國際上，音聲醫學的知識日新月異，但是國內對於這種跨領域研究，依然興趣缺缺；威宇老師所點出的「正統聲樂教育心態保守」，只不過是台灣教育問題的冰山一角。

　　這是個最壞的年代，也是個最好的年代。隨著資訊管道的多元發展，**許多年輕人已經發現，真正有效率的學習，乃是充滿質疑與抉擇的自主學習，而非死守傳統教條的學習。**

在這本書中，威宇老師將多年教學的心路歷程娓娓道來，這些思考與體驗，也成了有志於自學者的極佳教材。

我發現，威宇老師的一些觀念及教學法，類似於台灣一些原住民族的教唱方式，或許可以稱為「有訣竅的返璞歸真」。舉例來說，威宇老師認為歌者不需要特別鍛鍊肺活量，這個道理不僅可以在嬰兒身上觀察得到，也可以從靈長類的演化來思考。有生物學家指出，人類祖先選擇以兩隻腳行走之後，不僅解放了雙手，也解放了肺部，讓人類具有優異的氣息控制能力。人類經過數百萬年的演化，已經成為最擅長歌唱的靈長類，每個人都應該要相信這一點。

修練路上，有時候不宜想太多，加法不如減法。令狐沖體內有太多奇怪的內力，難以運用，最後只能靠《易筋經》打掉重練。也許，本書的讀者也會有類似的感受。

作者序 讓我們一起唱出好聲音

「老師，你的方法好神奇喔！喉嚨馬上輕鬆，聲音變亮了耶！你要不要來我們學校開講座？」

這是我在歌唱教學時，常常聽到學生對我說的一句話。

我記得曾有一次和朋友聊天，聊到他的一位音樂家朋友，才氣縱橫，但總是不願意主動去讓他人知道自己音樂裡的繽紛美好。

「我是藝術家，應該是他們自己來發現我。」

「你知道某某某嗎？他彈的怎麼會有我的好？不知道紅什麼！」

聽著朋友講著這位音樂家所說的話，我腦裡轉著轉著。

「如果他的東西真的很棒，他應該有責任跟大家分享這麼好的東西。」

我默默地在腦中想著。

　　我師承中國大陸聲樂名師盧蘭青，那時在北京的學習經驗讓我非常的滿足與感動。在上課的時候，我在老師身旁演唱，我的學長、學弟們就坐在鋼琴旁邊的沙發，一個琴房擠了五六個人。當我演唱完畢，老師就會請其他在琴房的大家，說出我剛剛聲音裡的問題，大家此起彼落地發言，只為了讓我唱得更好。我可以感覺到大家想要幫助我的心，溫柔也直接，我在這樣的學習環境裡感到安適。

　　接著演唱的是在國際聲樂賽屢屢拿冠軍的學長，在他演唱後老師問我，學長唱的有什麼問題呢？我眼睛瞪得大大的看著老師：「學長唱的超好聽！太帥了！那裡聽得到問題啊？」老師笑著跟我一一解釋了學長聲音裡面的細節跟改善方法，然後再請學長唱一次。學長的聲音才一發出，我就聽出了他的聲音相較於前一次的演唱更加輝煌且渾厚。

　　這堂課我好感動，感動大家在學習心態上的成熟；感動老師教學的方式讓我們的歌唱學習不是以競爭為出發點，而是彼此協助。老師給了我她全然的付出和愛。不單單是技術，更是一種為師的態度，讓我能夠唱好歌，同時也能協助更多人完成歌唱的夢想。

回到台灣後我創立了「Mr. Voice 陳威宇歌唱教學系統」，近三年的時間，我和我旗下的師資群們一起協助了許多愛唱歌的朋友完成了他們的歌唱夢想。我們大部分是以網路的方式推廣我們的教學，但仍有許多愛唱歌的朋友無法習得這樣一個科學且有效率的歌唱練習方法。我想到了那個音樂家的故事：「我有責任讓更多人知道這個好方法！」因此我致力於教學及演講。

曾經在一次的校園演講後，有一位高中職音樂教科書的主編來到 Mr. Voice 歌唱教室跟我理論。她說：「你們憑什麼教這種跟教科書完全不一樣的東西！」當下的我既震驚又緊張，這一位長輩的回應讓我深受影響。甚至後來還發現有聲樂界的前輩在自己的網頁上說我是「歌唱界的鄭捷」！那天之後，有好幾個夜晚我一直思考著這些音樂界前輩對我說的話。

我思忖著是不是我們講座裡面的內容讓人難以理解，或者是我們講述的方式讓人無法接受。如果這是一個相較於傳統練唱效率更高且更好理解的方法，我有責任要用盡各種方式，去解釋、去分享給更多人。

如果這個方法真的好，講的方法卻無法被人接受，那我願意改變我的方法去分享給不同年齡、背景、學習經驗的人。感謝上帝讓我遇到的每一位在歌唱上指導過我的老師，都讓我有新的角度去思考，去發想。感謝每一次所遇到的挫折，讓我知道自己在各方面還有好多地方可以進步。

在這些之後，我決定要用文字和圖片更審慎縝密地完成一本書，一本從歌唱發聲理論到表演實務都涵蓋的書。寫這本書最花時間的部分，在於如何將專業的語彙用簡單的比喻及說法描述，但這也是我最期待的一件事。若教育的目的在於讓這個世界變得美好，那從事唱歌聲音教學的我們應該透過深入淺出的方式，讓全民都有機會提升歌唱能力，進而就會有更多人積極投入專業歌唱表演領域的訓練。

我相信每個人都能唱好歌，同時身為老師，我不會放棄任何一個想唱好歌的學生。我真的好愛唱歌，即使有老師曾經告訴我，我沒有天分，我仍然沒有放棄。我想告訴每一位翻閱這本書的朋友，如果您愛唱歌，請您不要放棄。因為唱好歌真的有方法！**我深信這本書的概念及方法能解答並協助到您在歌唱上的遇到的許多問題，讓我們一起開始吧！**

唱歌好處多，何樂不為呢？

美國公佈簡單易行的前五名長壽法，依序是唱歌、工作努力、人脈廣、每周跑步、減少久坐；其中瑞典研究者發現，唱歌能改善心臟狀況。而許多保健養生法也肯定唱歌、喝水、睡覺、走路都是有益身心健康的天然良藥，強調唱歌是最快樂的娛樂，也是最佳的長壽藥呢。

歌唱真的好處多多！既有益健康也有助建立自信、培養人際關係到情緒抒發，還是方便且「免費」的娛樂！

有助紓壓與抵抗力提升

當我們歌唱時，腦中會分泌腦內啡和多巴胺，而這些腦中的分泌物質都會讓我們的心情愉悅。腦內啡有著許多功效，其中功效可以減輕疼痛、釋放壓力與延緩老化，所以常常唱歌可以讓人有回春的感覺確實有其根據。

當壓力被舒緩了，身體的抵抗力就會提升。我們身體裡有一種賀爾蒙叫做「可體松」，它也被稱為壓力賀爾蒙，當我們有壓力產生就會分泌可體松。適量的可體松分泌可以幫助我們面對壓力，但是長期的壓力導致過量的可體松分泌，就會抑制我們的免疫系統，讓我們的抵抗力大幅降低。這時候身體就會產生許多的問題。我們可以透過歌唱來釋放壓力，讓可體松分泌減少，讓我們的身體因為恢復它應有的循環而變得更健康。

增進良好的人際互動

　　曾經有位媽媽帶著他的孩子來上課，她告訴我，她的孩子似乎有五音不全的問題，希望我可以幫幫她的孩子。因為小朋友已經要升上國中，害怕之後同學們要去 KTV 唱歌，孩子只能坐在角落吃東西，然後當付錢的「分母」。擔心孩子的心裡不好受，所以來上課。經過半年的訓練，孩子已經沒有太大音準的問題，已經能夠好好地唱歌了！媽媽跟孩子都很開心！

　　也有許多商業界人士來上課的目的是，希望跟同事及員工旅遊時在遊覽車上時可以勇敢地唱歌，不用再假裝睡著。也有的是期待與客戶應酬時能有良好的互動。透過歌唱跟同事關係更好了，也因為歌唱的進步與客戶有了音樂及歌唱上的話題，甚至還分享歌唱的心得，讓彼此的互動更加自然。

　　也曾有職業軍人，因為個性上不善言辭，也因為在外地從軍和女朋友不常見面，他決定要給女朋友一個禮物。他來上了三個月的課，預備了一次「快閃」。在女朋友工作的店門口外，帶著音響，等到女朋友一出店門口，就高歌獻上他的心意。

　　這些都是在我們教學的過程當中所遇到的動人小故事。歌唱真的讓我們的心變得更溫暖柔軟、讓我們的距離也更加靠近了。

　　歌唱還有許多的好處，不勝枚舉。期待大家在歌唱和練習中親自去體會其奧秘與美好之處囉！

唱出好聲音

VOICE I'M POSSIBLE

第一章

我超愛唱歌！你跟我一樣嗎？

不只一位老師勸說我沒歌唱天分，要我及早另謀出路才是正途。

但我還是愛唱歌，洗澡、走路、上課中還是忍不住想哼哼唱唱，甚至國中時代還曾有過上課忍不住唱歌被累計五支警告的紀錄。

因為堅持不放棄，我讀赴北京學唱，在五個多月內找到讓自己擴張（突破）十度真音音域的歌唱方法。

我知道那種想唱好歌的感受，那種期待自由的原始渴望。

我走過這條路，接下來，讓我陪著你一起在歌唱之路前進吧！

接二連三被否定，
我還愛唱歌嗎？

　　當時我大二，在台灣受教於最後一位指導歌唱的老師，下課後，老師這樣跟我說：

　　「這世界上有這麼多事情可做，為什麼你一定要唱歌呢？你蛋糕做得很好吃呀！你為什麼不去做蛋糕？」

　　下了課後的夜晚十點鐘，我走在台北南京東路五段的街頭，沮喪地看著夜景。我回想起前一位歌唱老師也對我說過類似的話。

　　那是某個表演場地，還記得，歌唱老師在我還沒唱完前就先行離席了。表演後我收拾好現場，走下樓，表演空間一樓的外面是一間咖啡廳，原來老師正坐在那裡跟人家聊天。我趨前請教老師：「老師覺得我唱得怎麼樣？還可以嗎？」

　　沒料到老師的回應卻是：

「明天我要去聽另外一個學生的演唱會，那才叫唱歌。」

「嗯嗯……」我勉為其難的點點頭，然後若無其事離開那讓我難堪的現場。

「為什麼我唱不好？」 我不斷問自己，但找不到答案。

就這樣像被打了一記悶棍，心情和腳步同樣沉重，杵在大馬路不知何處去。

突然一個念頭閃過，拋開這一切吧！我不想思考了，於是開始放聲大唱！

從小時候，媽媽唱給我聽的校園民歌「紅紅的花開滿了木棉道……」；

唱到長輩口裡常哼的台語流行歌曲「找一個無人熟識，遠遠的所在……」；

接著是國中時超愛的 S.H.E.「月色搖晃樹影，穿梭在熱帶雨林……」；

然後是張惠妹的「聽，海哭的聲音……」；

　　最後我歌聲漸弱，竟不知不覺走到了某個捷運站的入口處，坐在階梯上，旁邊是已經關門的百貨公司，我看著天空，想看清楚天上的星星，就像每個時期總會有屬於那個年歲的惆悵。

　　我再次捫心自問：「**我還愛唱歌嗎？**」

為何愛唱歌？
對小時候的我是種分享與陪伴，
你呢？

我們家是個大家庭，從小我就愛跟爸爸、姑姑、伯父、表哥表姊們一起唱歌。我喜歡大家一起歡唱的感覺，唱歌在我童年的記憶都是一種分享，一種陪伴。

但其實我是個很容易緊張焦慮的人，記得小五小六，每每上台講話都會緊張到作嘔。媽媽告訴我，當我還是嬰兒時，她只是離開房間拿個東西，把我從她懷中放到床上一下子，不到一分鐘的時間，我就可以因為緊張大哭，而吐得一塌糊塗，而且屢試不爽。

國小升國中青春期時，賀爾蒙作祟，總是對自己特別不滿意。那時的我很黑、滿臉青春痘而且胖胖的，上台對我而言，更加害羞不安了，但我還是好愛唱歌。記得有次班上同樂會，我們六個人分一小組，每一小組要想出一個表演節目。我自告奮勇說可以上台唱歌。練習了好一陣子，終於在同樂

會當天上台表演了。

輪到我們這組時，我緩緩走上台，看著台下的同學，開始開口唱，我只記得我的腿一直在抖，其他都不記得了，就這樣腦袋一片空白的唱完了當時最紅的〈聽海〉。

表演完畢正準備回到座位，沒想到這時我們這組同學突然一起站起來，轉向全班同學，然後鞠躬說：「對不起，讓大家聽到這麼難聽的表演。」

我在台上錯愕地看著他們，他們居然能笑得這麼開心，也或許我已習慣這樣的嘲弄，記得當時我沒有非常的難過。

只是當我低著頭默默走回座位時，還是納悶：「這麼難聽喔？是不是以後不要唱歌比較好？還是不要唱好了……」

突然這時有人輕輕拍了我的肩膀，一回頭，是個平常沒什麼交集的同學。他小聲地跟我說：「你唱得很棒，你要加油！」

我愣了好幾秒。「**好，謝謝。**」

我永遠都會記得這個「適時」鼓勵我的葉同學。

　　就因為這樣一句鼓勵的話，讓我重燃唱歌的熱情，上學也唱、放學也唱，甚至上課時仗著坐在窗邊，還是偷偷忍不住小聲地唱。還因為上課唱歌，常被老師罵，甚至有過一學期被記了五支警告的紀錄，但仍無法阻止我愛唱歌的渴望。

克服上台恐懼感、籌組創社、愛讀聲樂書勝過教科書

雖說如此，但我仍然克服不了上台緊張的問題。

當時我就讀國中的音樂老師羅吟芬老師，知道我有這個問題之後，要求我每次音樂課都要上台。不管是唱歌或者說笑話都好。

一開始我還是非常緊張，甚至會對老師投以求救的眼神。老師總是會溫柔但堅定地要我做到她的要求，才願意放我「下台」。也因為老師的堅持，讓我的台風越來越穩健。

國二暑假那年，我和表弟主動報名參加社區的里民歌唱大賽，記得那時我臨時選了〈台北的天空〉參賽，居然贏過了許多比我實力堅強的大人，獲得第二名。那時候的獎盃不像現在都是很有設計感的壓克力獎盃，它很大座而且金光閃閃，當時從里長手上接到獎盃跟獎金時，我許下願望，告訴自己一定要用這筆獎金來學唱歌，唱得更好聽！

國中時期，我就有一本專門收集同學們想聽的歌單跟歌

詞的資料夾，記得曾經有個晚上為了背熟某一首日文歌詞的羅馬拼音背到凌晨三點才上床睡覺……回憶那段青春歲月，真的好快樂呀！

升上高中時要選擇社團，有合唱團、吉他社、熱音社，音樂風格都非我所愛，有些小小的失望，最後勉強加入了管樂社，但聽說升上二年級就可以自己創社團，我就暗暗的下了個決定，我要創個「流行音樂社」！於是高一的那個暑假我就開始準備資料、建署、找指導老師，但還沒成立的社團沒經費，怎麼找老師來指導呢？

班上有位許同學知道我的難處，先借給我兩堂課的錢，我就自己先去找老師上了課，之後再打工還給那位同學。社團草創期的確沒有錢請老師，於是我打算自己跟老師上課一陣子，再回來指導學弟妹也可以。

老師住在竹圍，每每一小時的課，老師都會幫我上到快兩個小時，回到家都已經晚上十一點了。那時我的書桌堆滿從圖書館借來的聲樂跟歌唱的書，反倒是學校的教科書都收在抽屜。

　　跟歌唱老師學習的過程中，我學到了許多關於歌唱和音樂的知識，舉凡從古典樂到流行樂，從經典主流音樂到獨立音樂，我像個龜裂的土壤一樣，飢渴地汲取來自各方來的養分。在半年左右的學習後，我的聲音變大了，但在音域上沒有什麼突破，但管它的，我還是好愛唱歌。一樣在教室外的走廊唱，在心情不好的同學身邊唱，走在回家的路上唱。

　　我邊打工邊學習唱歌，也因為白天要上課，兩個禮拜的打工時薪只夠我上一堂歌唱課，所以不用上課時，我就拼命練習，甚至不需上學的時候一天可以練到快八個小時。從各樣母音的發聲、彈唇、爬音階，歌曲練習，老師規定我練的時數，我只有超時，不曾少過。還有所謂唱歌最重要的肺活量訓練，也因為我曾經是游泳隊的關係，所以應該相當足夠，但我的進步似乎微乎其微。大學指定考試將近，我的書桌前仍是一堆聲樂書，我還是一樣愛邊走邊唱，一路唱回家。

沒有唱歌天分請及早放棄？
還是沒有找到對的方法？

　　那時對於老師教給我的歌唱知識及方法，我完全接受與學習，只是不知道為什麼效果不彰，而且不是很能夠理解老師説的東西。那時我想，應該是我努力不夠，練習的時間也不夠長吧！

　　到了大一，我的歌唱熱情依然沒有消退，後來換了一位老師，她一樣要我練氣，找共鳴，她要我專心感受聲音在哪個位置共鳴，同時要我找到眼睛後面的空間，把聲音「放」到那個位置，我很努力的「放」，但聲音還是放不進去。

　　我開始感到挫折，沒有自信在人前唱歌，但我仍渴望在唱歌的時候，能夠獲得讚美，所以我依舊努力想學好唱歌。

　　大二，再度換了一位從美國回來的流行歌唱老師，也是我在台灣學習發聲法的最後一個老師。他告訴我要訓練聲帶的閉合，透過各樣母音子音音階發聲來練習，「磨掉」換聲

區(註)一開始，他告訴我只要勤加練習一定可以做到。於是我每天積極練習，但一樣沒有明顯進步。

約莫半年的學習後，沒想到老師直接宣判：「**你的音色不適合唱高音。**」我心想，怎麼跟你一開始說的不一樣？

與其同時，我在網路搜尋到一位很特別的歌唱老師（也就是我的恩師盧蘭青），她的音域高音高過鋼琴，共有五個八度加一個大六度(註)，我讀了她在微博上每一篇理論文章，但每篇文章的論點都和當時我所理解的歌唱方法不一樣，她文章裡寫到：「不需要練肺活量、沒有胸腔共鳴」，我傻眼了，但我把這位老師寫的「奇怪理論」一直放在心裡。

之後，在某次課堂上，老師正彈著音階，而我還發著聲。我止不住我壓抑許久的情緒，我邊爆出眼淚邊問著這位從美國回來的流行歌唱老師：

（註）換聲區：指在傳統聲樂教學中，真假音轉換處。在身體感覺上，口咽腔深處常會感覺到有肌肉不穩定感，也因為肌肉的不穩定，聲音常在不純熟的演唱者身上產生「破音」或聲音極為不穩定或無法控制的問題產生。

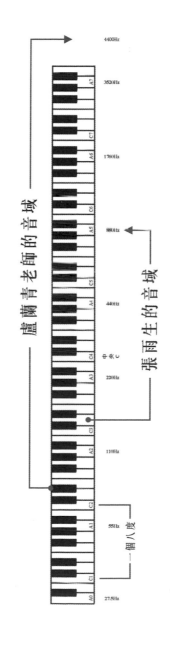

（註）**五個八度加一個大六度**：八度，是音程中的一種型態。音程是兩固音之間的關係，以距離概念解釋。構成八度音程的兩個固音，較高的音的震動頻率是較低的音的 2 倍。舉例來說中央 A (220 赫茲)，往上一個八度就是 A (440 赫茲)。盧老師的演唱音域為最低音為大字組的「降 E」(77．5 赫茲)，最高音為 #c5 (4402 赫茲)，最高音已經超過鋼琴的最高音。

「你有沒有覺得我很棒？」

我以為我快樂，原來我一直為了獲得別人的肯定而唱歌，我以為我快樂，但我其實一直都很害怕……

老師要我先停下來，他覺得我的心態已經出了狀況。

「或許你的天分就只有這樣吧！這世界上有這麼多事情可做，為什麼你一定要唱歌呢？你蛋糕做的很好吃呀？你為什麼不去做蛋糕？」

當時為了學唱的我，的確在知名連鎖蛋糕店的中央工廠學做蛋糕。

「我好想念小時候唱歌的我……我還喜歡唱歌嗎？」
「會不會不是我沒天分，而是沒有找到對的方法？」

唱歌的人常是驕傲的，不管唱得好不好，這份驕傲往往是自卑後的武裝，自卑跟自信其實跟擁有多少能力無關，安全感也是。但也因為當時的那份莫名的驕傲，我開始主動寫電子郵件給那位我一直放在心上的北京老師。

　　我問了她許多關於歌唱上的問題，說老實話，當時她的回答，我真的都無法理解（老師在網路上所發表的文章我也不懂）。最後我問了老師的鐘點費，居然是「**一堂課一小時一千人民幣**」，但我還是對老師許下承諾，我會盡快努力存錢，等我存夠錢後，我會到北京跟老師學唱歌。

　　我積極認真、慎重其事！退伍後，我隨即安排飛往北京的行程，我不知道這一趟去，到底會不會學好唱歌，**我只是想再給我自己一次機會，就再一次就好**。訂好機票後，我領出我幾乎全部的存款，全部都換成人民幣。

　　「如果我這次還是一樣沒有辦法突破……我回來就去做蛋糕吧！」

「正統」歌唱方法才能唱好歌，真的是這樣嗎？

　　到了北京後，我先住在飯店裡，然後出門去找房子，十二月的北京雖然還沒下雪，但已經寒風刺骨，必須戴上手套保暖。回到飯店，一位關心我的長輩，拜託他在國際唱片公司擔任音樂總監的朋友，打電話給我：

　　「學唱歌怎麼會來北京？這裡有很多神棍，要小心，學唱歌應該要去美國啊，如果學費還沒付，趕快準備去美國吧！可以幫忙介紹阿妹的老師。」

　　「我現在該怎麼辦？」

　　我掛掉電話，坐在飯店房間的椅子上，心裡有滿滿的不安⋯⋯

　　我試著把學生借我的翻牆 VPN，想要連上 Facebook，當時焦慮的我，想辦法要跟台灣的家人朋友聯絡，連了幾次連

不上去，最後終於成功了。

第一則動態映入眼簾：

「我留下平安給你們；我將我的平安賜給你們。我所賜
的，不像世人所賜的。 你們心裡不要憂愁，也不要膽怯。」
（出自《聖經》〔約翰福音〕14 章 27 節經文）

這是我加入的聖經粉絲頁的經文動態。我久久凝視著這
節經文，我的心有種被安慰的平靜與喜悅。拿起電話，我撥
給了盧老師。

「喂？」一個操著山東口音的人回應⋯⋯這通電話改變
了我對歌唱的看法和後來的人生。

＊　＊　＊

我離開飯店搬去住在北京東邊五環的四惠，老師住在南
邊五環外的高米店南站，搭地鐵過去要一個小時多，來回要
將近三小時。

　　進到盧老師家，老師熱情招呼我，上課前老師用手摸了我的喉結，同時要我打開嘴巴，她仔細地看著我的嘴巴裡面，說實在話，還真是尷尬，從沒有遇過這樣的老師。

　　「你的聲帶偏長些，口咽腔空間比較小，所以你一般唱歌的聲音，比較虛、薄。傳統的訓練方法，要讓你唱出厚實明亮的高音是不太容易的。」

　　我看著她，心裡想著，我都還沒開始唱，老師就知道我的問題了？

　　她似乎不太在乎我疑惑的表情，繼續講解她的教學法原理以及方法。

　　「唱歌不需要練肺活量，不用管什麼共鳴，不可以感覺你的口腔喉嚨……」

　　我張大眼睛看著她，我想著一小時要一千塊人民幣（相當五千塊台幣），這應該真的是神棍吧！

突然她在我面前發出了超高的聲音，那聲音不僅高，而且飽滿明亮優美，我眼睛睜得更大，我心裡想，她不是神棍！她是外星人！不誇張，我甚至偷偷想看她的頭頂有沒有拉鍊。

就從那天開始了我的學唱歌奇幻之旅，說奇幻，是因為太不真實，但卻充滿憧憬，比起以前學習那些抽象、不著邊際的方法，我有了更多的好奇。

不過一堂課一小時，常常就在我連續伸吐舌頭中度過，然後一千塊人民幣就燒完了，當時的我還真的不確定這樣學歌唱真的好嗎？

但說老實話，雖說跟著老師學習，但唱歌的人的驕傲卻如影隨形。面對著曾獲得世界演唱音域最高最廣的演唱家，更是教出眾多世界級聲樂大賽冠軍的老師，我心裡仍這這樣想：「我倒要看看妳葫蘆裡賣的是什麼藥？！」

於是我想用我曾經學到的所有「音樂專業知識」來解釋老師告訴我的東西，然後融合以前的老師告訴我的方法，想

要唱出自己所期待的聲音，但總是失敗。

　　人或許總要到了黃河才會死心。當我看著我的戶頭剩下六堂課的錢，但我的音域跟聲音掌握還是跟以前一樣沒有突破時，我打算放手一搏了。

　　首先，我改變心態，老師說什麼，我照單全收；老師教什麼，我認真學習。短短兩周很快過去，真是奇妙，我的真音音色音域竟然擴張了十度。

　　原本的自我驕傲與不信任心態，讓我差一點就無功而返；反倒自由的心態，卻帶出我前面好幾個月基本功的效果。

接下來，
讓我陪著你一起在歌唱上前進吧！

2016 年年初，因為北京大學 EMBA 雁行中國團隊邀請我為北京大學、清華大學、人民大學等學生演講。當天演講的場地在清華大學，我的恩師盧老師和師丈跟學妹都到場為我加油打氣。會後，老師讚美我說：

「你講的、唱的都沒有走形，很好！我教了很多教授啊、老師的，後來都走形了！」

感謝上帝！我不是一個天生條件好的歌手（詳見〈我是不是個天生的歌手？發聲結構性上的限制〉），我必須專注地做好老師教我的方法，才能呈現出好聲音。不像是天生條件好的歌者們，即便唱的方式不對，一樣可以唱出好聽的聲音。

的確在北京跟著盧老師學習半年後，我達到了以前唱不到（甚至連想也沒有想過的）的音域，甚至在音量的控制與音質的優化也都有了飛躍式的進步。才短短五、六個月的學

習，卻大大勝過了以往我在台灣超過五、六年的學習。

這其中到底有什麼樣的奧秘，在學習的過程中，我不斷思考，查找了許多資料，也應用了曾經學過的基礎物理聲學、淺薄的認知心理學概念以及請教了許多專業人士，包含：喉科醫師、精神科醫師、音樂所教授、聲樂博士及演唱家，甚至連聖經中的歌唱概念，我都反覆在腦中咀嚼。

預備回台灣前的某個早晨，我坐在書桌前，整理著這陣子的歌唱筆記，也一併整理了思緒。書桌上的書已經收完，我把手輕輕按在桌上，深深吸了一口氣，然後很慢很慢地將氣息從鼻送出。

「為什麼之前的老師在面對我的歌唱問題時，似乎都沒有針對這些狀況做任何的研究或討論，然後就輕易對我說出『你沒有天分』這句話？」

我感覺到我的心跳有點快。「老師對我這樣講，或許需要一些勇氣吧！」我安慰自己。因為老師的話對學生而言好重要，至少對我來說是。

我想成為一個透過歌唱帶給人們力量去盼望、去夢想的人。

所以我回來了，帶著我曾經因為驕傲，所以無法接受的歌唱教學方法。

帶著我以為遇到神棍，卻在五個多月就擴張十度真音音域的歌唱方法。

我曾經也是幾度被老師告知沒有歌唱天分的人，但現在的我期待跟大家站在一起，完成歌唱上的夢想。

曾有個廚師學生來學唱歌，他告訴我，之前他只是想要唱好一首歌給他喜歡的人聽，就一首歌就好，但就是做不到⋯⋯

讓我成為你歌唱聲音的幫助者吧！因為我知道想唱好歌的感受，那種期待自由的原始渴望。我走過這條路，接下來，讓我陪著你一起在歌唱上前進吧！

唱出好聲音

VOICE
I'M POSSIBLE

在歌唱上，我們總是遇到這樣的困難

「老師，高音要怎麼樣才能唱上去？」

「老師，我唱歌都沒有氣，怎麼辦？」

「老師，我丹田沒力啦！」

「老師，有次我感冒後，音域就變低好多喔。為什麼？」

「老師，我要怎麼做到頭腔共鳴？」

「老師，什麼是真假音？」

「老師，真假音要怎麼樣才能轉換順暢？」

「老師，唱歌要怎麼唱出感情呢？」

為什麼會遇到這些歌唱困難？

我是不是天生的歌手？
可以突破發聲結構的限制嗎？

　　許多人都有這樣的經驗：到了 KTV 唱歌，不管使了多少的力氣，高音就是上不去，或者低音就是下不去。但旁邊的朋友似乎輕輕鬆鬆就能唱上去，或者看他雖然也唱得很用力，但他就是唱得上去，自己卻會破音。甚至看到許多歌手唱得面紅耳赤，但聲音裡面聽起來好像不太費力，這究竟是怎麼一回事呢？

　　其實這跟我們天生的發聲結構是有關係的！簡單來說，我們的聲帶就像樂器中發出聲音基頻（註）的構造。用樂器來對照，就像是弦樂器的弦或吹奏樂器的吹嘴或簧片；而我們的嘴巴跟喉嚨（口腔、咽腔）這兩個主要放大聲音及調整音色的共鳴空間，就像是樂器的共鳴箱，像是弦樂器的共鳴箱

（註）**聲音基頻**：由物體震動後所發出來的最原始的聲音。聲音是可以被拆解成許多單純的正弦波。所有自然的聲音都是由許多頻率不同的正弦波組成，其中頻率最低的正弦波就是基頻，而其他頻率較高的正弦波則為泛音。

或管樂器的共鳴管身。如果發出聲音基頻的構造跟共鳴空間不協調的話，我們就沒有辦法輕鬆發出良好的聲音。

樂器共鳴箱 vs 口咽腔共鳴圖

什麼叫做協調的發聲結構呢？

我們來舉個例子吧！以樂器來說，為了讓樂器發出更好的聲音、演奏者更容易且舒服的演奏，所有的樂器都經過長久地演進，而在這些過程中經過演奏家的演奏及科學計算後不斷的改良，有了現在的外觀及聲音型態。

所以樂器在正確的演奏下，聲音基本上都是飽滿明亮的，同時相較於歌唱上，樂器的演奏音域上通常不會遇到太多的困難。小提琴的弦短短的，裝在小的琴身上面，就是一個協調的高音樂器；大提琴的弦長，裝在大的琴身上，就是個能輕易演奏出飽滿渾厚音色的低音樂器，這些都是協調的樂器的例子。

什麼是不協調的發聲結構？

把小提琴的弦裝在大提琴的身體上，就是個不協調的樂器了。我曾經指導過一位知名的歌手，非常帥氣有氣質，也是非常有才華的創作音樂人，然而他常常會遇到演唱上的困難，他也曾經接受多位國內外知名歌唱老師的指導，但仍然

無法突破。後來他的經紀公司經過推薦找到我們，希望我可以給予這位歌手協助。

第一次見面時，我觀察並以觸摸方式稍微測量了他的喉結，然後觀察他的口咽腔構造，他的聲帶短，但口咽腔空間非常的大。就像是一個高音樂器的弦，裝在低音樂器的共鳴箱上。他的音色聽起來虛薄、不紮實，講話聲音偏高細。以結構來看，這位歌手並不是一個天生協調的樂器。後來我們針對他的發聲結構性上的問題做了四堂發聲所需的肌肉群訓練課程後，聲音形態有了明顯的進步，聲音紮實渾厚了，音域也有了突破。

大部分的人在發聲結構上並不總是非常協調，因為人體的構造並非是經過精密計算後，統一規格製造出來的「樂器」，就像前面那位歌手的例子。有些人的聲帶偏長、共鳴空間偏小；有些人聲帶較短、共鳴空間較大，都不是非常協調的狀態。當然也有人天生的發聲構造非常協調。

其實大部分歌手天生條件相較於一般人，多半是更加協調的，所以即便這些發聲結構協調的歌手用了不對的方法唱

歌，還是可以輕鬆唱出比一般人音域更廣、聲音型態更好的音色。

所以「**天生**」**是不是位好歌手，其實我們的發聲結構，佔了很重要的因素，但我們仍然可以透過後天有效的練習來突破現況**。就像運動，有些人天生協調性佳，我們不一定天生條件好過他們，但我們仍然可以藉由各樣的訓練來增加自己的協調性跟能力。就如同有許多被認為天生條件不佳的運動選手，最後透過訓練成為頂尖的運動員。

除了結構性外，還有另一個很大的限制就是來自歌唱的認知心態。我們將會在下一章節跟大家分享。

歌唱心理認知限制

原來我不會唱歌，
是因為我懂太多？！

「高音這邊要用更多的氣！」

「聲音要拋出去才能唱好！」

「唱歌要用肚子唱！」

「氣要吸飽才能唱好！」

「唱好歌要有很大的肺活量！」

「要專心聽自己的聲音，才能控制得好。」

「高音要用頭腔共鳴！」

「把你的聲音放在額頭跟鼻子。」

「要控制聲帶的閉合才能去控制虛跟實的聲音。」

大家是不是常常會聽到以上這些歌唱教學的方法或網路教學分享影片或文章論點呢？

我想請大家認真思考一下，運用了這些方法，你真的唱好歌嗎了？高音完全輕鬆唱上去？音域拓寬非常多？還是其

實連聽懂這些教學術語都很困難？

坦白說，我從國小到大學這幾年學唱歌的經驗中，用盡了這些方法，但我仍然做不到老師的要求，音量有變大但聲音其實並沒有穿透力，甚至音色更虛了，而且連音域變廣都做不到，僅僅一度的真音音域的提升竟是難如登天。

不斷拜師學唱的過程中，我開始思考這些歌唱知識的來源與可能性，最後積極有心找到了我北京的恩師——盧蘭青老師。盧老師曾於 1999 年獲得人類聲音音域最廣、演唱最高音的演唱家的世界紀錄證明，並在使用相較於現今所有主流教唱更快速的方法，指導出許多位在國際間獲得極佳成績的聲樂家。甚至在一年半的時間內，訓練一位歷經 15 位聲樂老師指導，但聲音跟音域都沒有太大進展的男低音，最終成為在國際賽獲獎的男高音。

（註）**High High C**：以鋼琴標記請看下圖

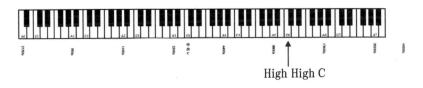

High High C

北京學習唱歌，短短半年時間，我的真音音域足足擴大了一個八度再加兩度，高音音域可以用真音音域演唱到 high high C（註）的高度。當時老師傳授給我許多歌唱的奧秘，為何說是奧秘，因為甚少人知道，原來在主流的歌唱教學法，充斥許多經驗傳承的方法，但並不夠具體有效，甚至不符合科學。

歌唱需要紮實的
氣息練習及訓練肺活量嗎?!

上一章節開宗明義先點出發聲結構對於歌唱的影響，而這一章節將要告訴大家，**另一個歌唱限制的大敵人就是歌唱心理認知限制（歌唱心因性影響）。**

就目前現今主流歌唱教學上的「氣息練習」來看，不外乎有以下兩個目的：

目的一、
氣息的使用效率：用最適當的氣量發出穩定且音質佳或符合自己所想要的聲音。

從這一點來看，我們可以理性的思考一下，我們真的可以精準知道，多少的氣量可以發出如何的聲音嗎？

就氣息控制來看，在一般的音域範圍內，好像可以「控

制」出，似乎有達到自己所要求的聲音，但其實基本上透過這樣的方式不可能精準達到自己的理想音色，並且真正的拓展音域（虛實音色皆能發出且輕鬆自如）。

為什麼會這樣說呢？因為，我們看不到自己體內的「樂器」，也無法主動精準控制它，因此只能用「好像」很科學的角度去分析歌唱方法：

「聲帶發聲是氣流通過聲帶後的一個結果，所以氣是重要的。」

但這樣的假設是有問題的，因為發出聲音不僅僅是氣流這麼簡單，還有肌肉動作以及關鍵的思維問題。

同時我們也必須再強調一次，**我們不知道多少的氣量可以發出所要的聲音。**

目的二、
肺活量的增強：為了唱長音、大音量、高音

　　肺活量對於歌唱意義是不大的。有聽過嬰兒哭或是幼稚園的小朋友吵鬧聲嗎？孩子的肺活量會比成人大嗎？但他們的音量就是比許多成人要大，縱使哭很久，也很少有沙啞的狀況。

　　你知道嗎？ 6 至 12 歲兒童的肺活量正常值落在 1000 至 1500 毫升；成熟男性、女性的平均值則分別為 3500 毫升、2500 毫升左右；專業運動員更可達 8000 毫升以上。如果肺活量是關鍵，那我想馬拉松選手應該是最會唱歌的一群人了。

　　其實我們自然的肺活量，就足夠我們在演唱上的需求了。只是過度的使用氣息，造成了氣流效率上的低落，同時也產生了，需要訓練「丹田支撐」這件事情。

　　過度強調氣息，造成了許多人聲音虛，聲音力度、穿透力、音量不足的問題。主動使用過多的氣來歌唱，也會造成發聲肌群的疲勞。

　　透過我們的 [i] 母音練習 (參見第四章 P.191)，去拆解掉主動送氣的習慣，讓身體回到一個不主動給氣且自然呼吸的使用型態，此時聲帶才會自然的做到最佳的閉合動作。

　　我們的大腦本來就知道如何唱歌，但對聲音認知的過多限制，阻礙了我們的歌唱本能。就像當我們心裡情緒滿溢，我們就會主動開口跟朋友分享心事，其實並不會去思考要用怎麼樣的音量，多少的氣量來完成「聲音表達」，但是在情感表達上卻不曾失誤。呼喊遠方的朋友音量就大、平常聊天音量適中、在耳語時就會使用小的音量。

　　但為什麼在歌唱上我們的思維會覺得要去控制呢？很大原因來自於聲音的認知限制。

　　什麼是聲音的認知限制？舉例來說，「高音」、「低音」以及五線譜音階概念這些音樂知識，就是某種程度在歌唱上的認知所造成的限制。

聲音是什麼？
原來我不曾真的懂過你？

聲音是一種特別的能量，它具有以下幾種特質：

1. 不可視，不可觸摸，無特定型態。

2. 需透過介質傳遞。

3. 經過不同介質時波長會改變。

不可觸摸之聲音能量圖

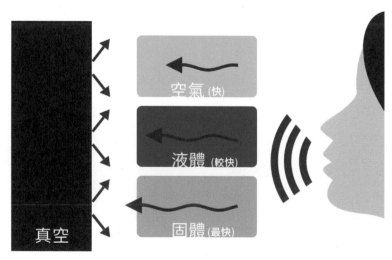

因為這些特質，所以我們使用了許多其他主觀的「人體感知」及「具象化形容」、「空間性概念」等説法來形容聲音。舉例像是：

● **視覺形容**：聲音很「亮」、「暗」、聲音很「寬廣」、聲音「體積大」、聲音「體積小」
● **觸覺形容**：聲音很「溫暖」、「粗糙」、「尖銳」
● **味覺形容**：聲音很「甜」、「苦澀」
● **具象化形容**：「拉長」聲音、聲音「扁」
● **濕度形容**：這個聲音太「乾」，要「潤」一點
● **空間感受形容**：聲音「靠前」、聲音「靠後」、聲音有「空間感」、「立體感」

以上這些形容，造成了描述聲音型態上的「不精確」，而這些「不精確」的描述造成了認知心態，認知心態再引發面對「發聲」所產生的行為。

聲音的「低」跟「高」，就是其中一種的聲音認知形容上的不精確。

認知會影響我們面對事物的行為，就像我們看到花，若認知「這花是香的」，就會湊近聞，但是否有香味，需要依花種而定。但若在知識上知道這類型的花沒有香味，我們就不會去聞它。

再舉個例子，如果我們被告知：「水壺是燙的」，我們就不會徒手摸水壺，因為認知帶出行為。所以在知識上，**我們必須先有精準的認知，面對聲音的行為才會精準。**

音高認知及五線譜音階概念限制

高音不是「高」、低音不是「低」？

「高音」、「低音」、「五線譜」的認知，到底有什麼問題呢？

記得嗎？小時候音樂老師帶著我們發聲，每次音階隨著老師的彈奏，越來越高，心情也隨之緊張，於是開始每上升一次，我們總是會「努力」的準備下一個音階，於是越高就用更多的氣去衝，然後用更多力氣去「支撐」。音階越高，身體做的準備就越多，這樣的狀況，我想大家都不陌生吧！

但其實這樣的狀況，都是因為受到生活「習慣」的影響制約。為什麼唱歌會牽扯到生活習慣呢？我舉個例子來跟大家說明：爬越高的山越難爬，下坡走路比較輕鬆。所以面對音階，大部分的人也常以同樣的方式看待，但是聲音的高低只是聲音頻率上的不一樣，但剛好跟度量空間用了同樣的形容詞——「高」跟「低」。

高音，頻率震動快；低音，頻率振動慢。

　　所以聲音的「高」跟「低」其實跟空間概念的高低，並沒有關係。

　　聲音的高與低取決於，物體振動的快慢。而一般我們所形容的「高」「低」，是空間裡的實際距離。

　　試想，如果我們問旁人「剛剛聽到的聲音有多大？」對方回我們「大概跟顆球一樣大」的時候，會是件多弔詭的事。

　　所以聲音的高跟低，如果以同樣的方式思考，當然也會在唱高音上產生費力的障礙：因為「爬越高的山，越難爬」。在錯誤的認知基礎上，想要突破歌唱，那就是走了一個錯誤的方向。

　　我們正是被這些生活習慣裡面的說法給制約了。於是大家開始想要追求高音，就會用更多的氣，更多的力量去達到，但卻沒有想過，原來聲音的高低音跟一般習慣裡實際需要費力的狀態是不同的。

　　其實世界上有些民族，在形容高低音的時候，不是用

「高」跟「低」來形容聲音頻率震動快慢，而是在**高音時稱為「年輕音」，低音時稱為「年老音」；也有稱高音為「瘦音」，低音則是「胖音」。**

　　五線譜的發明，在演奏及編曲上，的確讓我們更加容易將聲音做出標記，使得美好的音樂可以重複的被演奏或者編寫。但在歌唱的基礎發聲上，五線譜的低與高，造成了音跟音之間是「空間上的距離關係」心態，又加上我們小時候所受的主流音樂教育，都會先接觸鋼琴等鍵盤樂器，讓音跟音之間有「距離」的心態，在這樣的教學方法之下，又更被強化了。

距離的概念

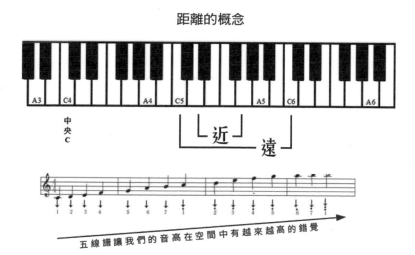

五線譜讓我們的音高在空間中有越來越高的錯覺

第二章｜在歌唱上，我們總是遇到這樣的困難

091

　　似乎沒有學過歌唱理論知識的人，唱起歌來更自由自在，像是許多的少數民族像台灣的原住民自然精準的合聲能力、黑人的即興演唱技術。

　　五線譜產生以前，人類的聲音早就存在。**我們認為，器樂教學與歌唱教學應該被分別，五線譜並不是那麼的適用於歌唱基礎發聲訓練。**

　　音高的空間認知來自於人類獨有的「相對音感」。相對音感的大腦運作狀態跟大腦在作空間的估算動作是一樣的。

　　有發現一個亮點了嗎？**音高跟空間是不一樣的東西。**

　　但是在我們的習慣運作上，似乎將之重疊了。有些歌唱老師會這樣教學生，「唱高要想低」，目的就是與這樣的認知做抗衡。

　　在我們的教學法中，會透過思維的訓練，直接破除錯誤的認知，建立新的習慣，使大家在面對音高的時候沒有害怕，進而達到歌唱心態自由的目的。

共鳴認知的迷思 1
唱歌時要找到良好的共鳴位置，才能使聲音飽滿明亮？

記得小時候參加合唱團或上音樂課時，音樂老師總是會告訴我們，要把聲音往頭頂拋上去，達到頭腔共鳴，高音才唱得上去，聲音才會明亮具有穿透力；或者將低音放到胸腔，聲音才會渾厚飽滿。

看著老師誇張的表情，張大的眼睛跟極大的口型，然後手放在頭頂，發出了一個拔尖的高音，大家總是面面相覷。大家會開始跟著學習老師的臉部動作、身體動作，但通常大部分合唱團團員都只學到了老師的臉部動作，卻只有少數人能做到「好像」對的聲音。大多數人的聲音仍然帶著許多氣聲，聲音虛弱。

為什麼飽滿的共鳴會這麼難達到呢？因為藉由「尋找」，然後去「達到共鳴」這件事情，在科學上面本來就無法成立。

共鳴在物理聲學的條件上為「頻率相同」。所以只有頻

率相同的振動現象才能被稱為共鳴。每個聲音跟每個物體都有它振動的特殊頻率，當它振動的時候，是附近有另外一個物體或空間與它的頻率一致，而產生共鳴的現象。

舉個例子來說，如果大家有玩樂器的經驗，在樂團團練的時候，電吉他彈奏到某個音，爵士鼓的鼓面跟著振動了；或者彈鋼琴的時候，彈到某個音，鋼琴上的某個小東西跟著振動，但是彈另外一個音，卻沒有這樣的情形發生，這些例子就是共鳴的現象。

我們不可能要求在鋼琴彈出某個音然後引發某個小東西震動時，卻要用意念使得那個小東西的共鳴停止；也不可能在彈電吉他的某個音，而爵士鼓面沒震動時，卻用意念叫鼓皮震動。

大家有沒有發現，共鳴的現象是自己發生，而不是你叫「聲音往哪邊放」就能做到的，因為這並不符合物理聲學共鳴的定律，當然無法做到。

但為什麼仍有許多老師這樣教學呢？因為他們感覺到了身體的震動感，但震動感並不一定是共鳴，而這個部分又牽

涉到以自身感知教學 (以老師自己的身體感覺來做指導)，會產生的許多問題。**共鳴的條件必須頻率相同，所以震動並不代表共鳴。**火車從遠方過來，我們站在月台上，會感覺到腳底在震動，難道會被稱做「腳腔共鳴」嗎？

以傳統常說的「頭腔共鳴」來說好了，老師會告訴我們，要把聲音放到頭頂或者額頭，同時唱的方法對的時候，會感覺到頭頂或額頭在震動。

但這件事情其實無法主動達到。因為**共鳴必須達到頻率相同，才會產生，並無法要聲音去哪邊就能夠達到。**但老師在教學的過程中，感受到了自己的頭頂、額頭或其他地方有震動，所以也就以這樣的方式來要求我們做到這件事情。但震動感是聲音產生後的結果，並非原因，如此一來，以結果要求結果，當然難以達到我們所要的聲音狀態。

而且我們的注意力往往只能集中在一個點上，也因此會忽略掉許多感覺。就像醫生幫小朋友打針時，會藉由「聲東擊西」的方法，讓小朋友頓時減輕打針的痛感，像是聊天或拍打被打針者的身體其他地方，讓當事者注意力被轉移的當

下，完成打針的動作。因此我們如果把注意力集中在一個地方，同時也就會容易忽略掉其他地方的身體感覺。

另外，每個人的聲帶長短跟共鳴空間都不一樣，有些人頭型大、有些人頭型小，有些人聲帶長、有些人聲帶短，就像是不同的樂器。

以提琴為例子，同類型但不同大小的提琴，發出同一個音的時候，彈奏的把位不一樣，共鳴的位置一定也不一樣。就像是每個人唱同一個音的時候，大家聲帶拉緊收縮的程度會不同，口咽腔肌群的動作也不會完全相同。所以**不應該會有「我唱這個音的時候，這裡在共鳴，你那邊也要用同一個地方共鳴」的說法！**

此外，人體的身體感知會有許多誤差，舉個例子大家應該就會了解了。有時候身體癢癢的，但是怎麼抓也抓不到，因為身體的感覺會有誤差，而且由於我們的共鳴腔室是互通的，震動感往往不會只有在一個「點」上，常常會是整個面積的震動感覺，所以你感覺到的，並不一定是確切的共鳴位置。所以**我們無法主動要求聲音待在哪裡共鳴。共鳴只要符合「頻率相同」的定律就會自然發生。**

　　記得有次上一個電視節目，主題是「嗓音保健」。當時一同上節目的來賓中有一位是某家醫院的耳鼻喉科主任，同時也是國內知名合唱團的男高音。在節目休息空檔時聊到，他上聲樂老師的課時，老師跟他說：「**唱高音時，額頭要有震動的感覺**」，但他就是感覺不到額頭在震動；有一次老師說他唱對了，可是他一樣沒有感覺到額頭有震動的感覺，他問我為什麼會這樣？我回答他：「**因為我們都是不一樣的樂器啊！老師的整個樂器結構比例跟您不一樣，所以共鳴位置也不完全一樣，而且每個人的感受也都不一樣。**」

【共鳴感覺練習 1】

我們試試看以下步驟，來感覺「聲音震動位置」的自然轉移。
請仔細感覺聲音位置移動的過程。

1. 輕輕閉上嘴巴，嘴唇不要用力抿著，放鬆闔上。
2. 保持舌頭跟上顎間有空間，讓聲音有空間可以傳遞，不因舌頭的堵塞吸收掉聲音的能量。
3. 哼唱發聲從**中央 C** 以音階上行的方式唱到 **C** 再回到**中央 C**。過程中仔細感覺聲音震動的位置，是否有移動的感覺。

【共鳴感覺練習 2】

發同一個音三次,感覺「不同的位置」,我們將發現,這些位置可能都會有震 動感。所以我們的感覺常常是屬於專一性、甚至是選擇性注意的。

1. 發同一個音三次,每次感覺不同的位置。

 例如:發**中央 C** 三次,第一次感覺**鼻子**、第二次感覺**嘴唇**、第三次感**覺臉頰**。

【共鳴感覺練習 3】

透過不同人,感受發「同一個音」的共鳴感受,感覺聲音震動的位置是否不一樣。在我們的教學經驗裡面,通常會有不同的震動位置感受,但也會有類似的震動位置感受,人數越多,感受到不同的位置通常也會越多。

1. 找四至五位朋友圍坐一圈。
2. 同時重複**共鳴感覺練習 1** 的 1 與 2 的步驟。
3. 發同一個音高,並拉長音,重覆兩三次,過程中仔細感覺聲音震動的位置。
4. 請大家分享,感覺到聲音在哪個位置產生震動。

頭腔共鳴、胸腔共鳴，真的存在嗎？

　　我們可以從一般樂器的共鳴空間作觀察，通常都是中空的空間由堅硬的外殼包覆。

　　我們也可以從頭顱的圖片來觀察。

　　頭腔裡的空間由大腦充滿，以共鳴空間來看，如果要產生頭腔共鳴，可能第一件事情就是要沒有腦了才有機會了。如果一個空間裡面塞滿濕濕軟軟的組織，而這些組織會吸收掉聲音的能量，在裡面大叫，外面都未必聽得到了，更何況發聲的位置是在別的位置，我們又要如何期待在裡面產生共鳴呢？

頭顱剖面圖

而胸腔也是。胸腔外由肋骨包覆，肋骨之間具有間隔，並不是一個封閉式的空間，同時內部有心臟、肺臟的臟器，都是柔軟的構造，一樣會吸收掉聲音的能量，因此也不可能產生共鳴，增大音量。

但仍有人會認為，透過共鳴尋找，一樣能唱出好聽的聲音，我會說這樣的行為稱為「音色的模仿」。

通常這樣的狀況會發生在聲音模仿能力較強且發聲構造協調性較強的人。演唱者當發聲的當下，主動聆聽自己發出時，主觀認為較好聽的聲音（並非別人聽到的實際音色），再去感覺聲音的位置。

胸腔剖面圖

這個過程當中，其實是構音的肌群進行了動作的改變，然後為了每次演唱時能重覆這樣的音色，而去感覺聲音震動的位置。但通常這樣的方式並無法有效拓展音域，且跟所想要達到的聲音往往會有落差。

這樣的「**共鳴感受**」往往會是一種自身感覺的誤差，接下來我們要談談其他「**自身感覺誤差**」的例子，而這些誤差也常造成教學上的難處或演唱上的限制。

聽覺感知差異與形容
你聽、我聽、大家聽，
每個人「感覺」都不一樣?!

對於「聲音」的形容，常因為聽起來的感覺，造成了解釋上的誤解。

舉例來説，常有人將聽起來較為渾厚的聲音稱為「**胸腔共鳴較多的聲音**」；將高音明亮飽滿，有「金屬音色」特質的聲音稱為「**頭腔共鳴**」。

在聲樂理論發展歷史中，因為沒有統一的名詞解釋，各人各家對於「聲音」都有不同的感受，所以產生了眾多「各腔共鳴」與不同的形容。像是「**咽音**」、「**半假音**」、「**強假音**」、「**頭聲**」等説法，但有了這麼多的説法，卻不曾讓歌唱進步變得更容易。

舉例來説，黃小琥的聲音渾厚、楊丞琳聲音細緻，當兩個人唱同一個音的時候，聽覺感覺會覺得黃小琥的聲音較厚，

楊丞琳的聲音較細。就會有人這樣分析：

「黃小琥是用胸腔共鳴較多的歌手，楊丞琳是鼻腔或口腔共鳴多的歌手。」

但這只是每個人聽覺上的感覺。實際上，**聲音被聽到的那個音色，都是經過共鳴後產生的狀態，而這個音色是由音源裡頻率組成比例不同所產生的結果。**基本上，黃小琥和楊丞琳唱歌的聲音就是他們講話的聲音。

聲音也會因為頻率的比例組成不同，造成聲音有不同的「位置」感受。渾厚的聲音，聽起來聲音發出似乎在演唱者的口腔後面；尖扁的聲音則靠近歌者的口腔前面。但**其實音源發出的地方都在聲帶，並沒有前後「發聲」之說。**

音源中的頻率有低頻、中頻、高頻，而頻率比例不同，音色就會不一樣。當低頻越多，聲音就會越渾厚。當共鳴空間越大，聲音裡低頻的比例就會越多。**每個人的天生共鳴結構以及聲帶長短厚薄都不一樣，所以發出的音色也都不一樣。**

　　因此，我們只要調控我們的「口咽腔」，改變它的大小及結構就可以改變聲音裡的頻率比例，發出不同的音色，也讓高低音更輕易地發出。

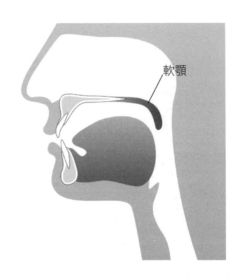

軟顎

自身感覺誤差

唱歌要張大嘴巴並暢通喉嚨，聲音才順暢好聽？！

常常聽到電視上許多的評審或者歌唱老師會這樣指導參賽者：

「唱高音時嘴巴要張大，喉嚨要暢通、聲音才會出來！」

「要打開喉嚨唱！」

其實這些教學方法皆來自於唱歌的人自己的身體感覺，但我們必須了解到身體感覺是會有許多誤差的。

歌唱在練習上有幾個難處，而這些難處來自於：

1. 我們無法直接看到樂器 (聲帶、共鳴腔體、肌肉)

2. 我們無法直接準確的控制樂器本身 (聲帶、共鳴腔體、肌肉)

而這些難處造成了演唱上的難度，進而依賴各種感覺。

但這些身體感覺其實並不精確，甚至有很大的問題。臼

齒蛀牙疼痛的時候，常會感覺半邊頭都在痛；但身體癢時卻怎麼樣也抓不到。這些都是身體感覺誤差的例子，所以我們不應該透過依賴身體感覺來練習歌唱。

　　技巧成熟的歌手在演唱（紮實飽滿明亮）高音的時候，通常會「感覺到」嘴巴內部有空間感，空間擴大，後口腔有張力感。但實際的外顯動作為：**舌頭面與軟顎之間有了空間（前口腔空間變大），但實際的動作並非真正一味的「暢通喉嚨、打開嘴巴」。**

發高音舌面與軟顎離開圖

　　我們的教學團隊使用醫學內視鏡閃頻儀攝影及長久的教學記錄觀察發現：因為身體為了發高音，軟顎非主動意識後縮，形成一個小的空間，為利於聲音音源裡的高頻諧振，同

時管道縮小，也加快了氣流速度，讓高音更容易發出。

我們也發現：**飽滿明亮的聲音，外顯的動作為軟顎後退，咽部空間縮小，加強了聲音裡高頻的諧振，而小的空間才會利於高音的共鳴，並非擴大整個空間。**

我們可以去觀察一下，樂器的構造與它們的聲音型態的關係。高音樂器都是短或小，無論是弦樂或是管樂，像是小提琴、短笛。

在物理聲學上的原理，小的空間才會利於高頻基音諧振。若要為了唱高音而去擴大空間，那就會容易造成高音不易產生良好的共鳴諧振。但大腦指令仍想發高音，所以喉嚨肌群用力，使喉嚨空間縮小，氣流速度變快，空間被主動壓迫，使得發聲吃力緊繃。

在歌唱的生理動作上，發聲是聲帶與口咽腔及喉部互相協調的結果。所以一個協調的發聲動作，就會發出良好的聲音及寬廣的音域。**所以唱歌時不應倚靠身體的感覺來做練習及演唱。**

唱高音的迷思

要唱出紮實的
高音音色要控制聲帶的閉合 ?!

近年來在歌唱圈有個流派,特別強調聲帶的閉合。像是:

「如果要唱出紮實的高音,必須讓聲帶更緊密的閉合。」

「唱高音的時候會有憋氣的感覺,而這個憋氣的感覺會讓聲音紮實。」

在解釋這個迷思之前,讓我們先聊聊發聲時聲帶的動作。

我們首先來了解「聲帶」的構造。聲帶本身是兩片多層的肌肉組織,連接著軟骨與附近的肌肉群互相運作。它會因為我們聲音表達上的需要,拉長縮短或左右伸縮。運作上非單一方向或單一狀態的形狀改變,而是因著聲帶旁邊的肌群及氣流互相運作,讓聲帶在發聲時,有著不同幾何形狀的變化。

聲帶的前端跟甲狀軟骨相連,位置在喉結的後方;聲帶的後端與杓狀軟骨相連,透過杓狀軟骨的運作,讓聲帶做到開合的動作。

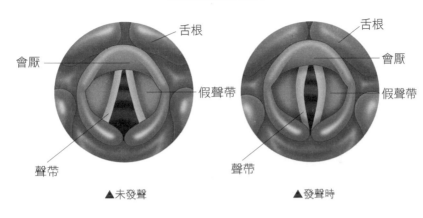

聲帶發聲開合圖

舌根

會厭

假聲帶

聲帶

▲未發聲

舌根

會厭

假聲帶

聲帶

▲發聲時

這是聲帶的機械動作。但聲帶的機械動作都由大腦下意識配置，而大腦的指令則來自我們的心理動機（如上圖）。

了解聲帶的組成與動作，並不會讓我們更會唱歌，如果可以，那最會唱歌的應該是喉科的醫師。

發聲的機制中，參與的構造，其實不只有聲帶，還包含咽部肌群、口腔肌群與喉管等等。當我們不假思索發出一個〔ａ〕的聲音，去觀察發聲時，咽部的動作（軟顎及後口腔整個空間）。將會發現，**口咽腔裡面的肌肉群會不自主地做出動作，發出不同的音高，動作也會改變。口咽腔這個可調動的共鳴空間，將會直接影響聲音（如下頁圖）。**

第二章　在歌唱上，我們總是遇到這樣的困難

口腔圖

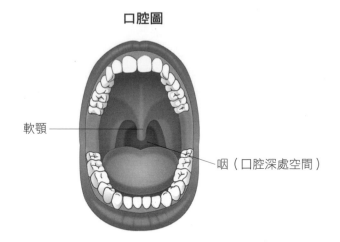

軟顎

咽（口腔深處空間）

　　前段文說到，肌肉群會在發聲時做出不自主的動作。因為咽部肌群及喉部肌群是不隨意肌。「不隨意肌」顧名思義就是：無法隨著自己主動的意念，做到動作的肌群。

　　雖然是不隨意肌，但它仍然會在「需要的時候」做到該做的動作。就像我們有了發聲的動機，聲帶發出聲音，口咽腔肌群幾乎就會在同時做出動作。這個動作會相應於聲帶所發出來的基頻，為的是增強基頻的音量，讓發聲表達裡「被聽到」的動機可以盡可能地完成。而也**因為發聲的情緒或目的不同，構音肌群會下意識地完成動作，而這些動作，進而形成了不同的音色表現，讓我們的情緒及發聲動機可以精準呈現。**

也因為咽腔肌群為不隨意肌，所以許多歌唱發聲研究者轉往研究聲帶的動作。聲帶動作由喉頭的神經系統控制，又分成兩個分支：內支神經管理感覺，外支神經管理運動。

內支神經分布於喉腔內聲帶上方的區域，也就是感覺的神經主要分布於聲帶上方的區域，聲帶運動都為外支神經來動作，並非由感覺的內支神經來操控。**聲帶連痛覺的神經都沒有，並無法直接感覺進而操控，所以聲帶本身不需要被訓練。**

每個音高的振動頻率是固定的，以中央 C 為例，它的振動頻率準確來說為 261.63 赫茲。當我們聽到這個音而想要發出同樣的音高時，大腦會下意識地對聲帶下指令，然後聲帶就會發出這個音高。

我們無法有意識地告訴聲帶要震動幾下、要如何閉合。但從醫學及生理學上，我們就可以發現這個教學方法裡面的謬誤。我們在講話的時候，男性的聲帶一秒振動一百下左右、女性振動則為兩百多下。如果發聲時，聲帶有感覺，我想應該不會太舒服，大家也不會這麼愛聊天、唱歌了。

　　發聲過程中，我們並不會感覺到聲帶震動了多少下，即使知道有震動的感覺，也無法透過身體感覺知道它震動多少下。就算透過儀器知道了，它也只是個數字。音高的達到，仍然是大腦以模仿的機制完成。

　　音高達到了，但若要達到所期待的音色，身體則需要做到更多事情才能夠完成所期待的音色。像是高音不用虛聲（假音）發出，想要用紮實的聲音（真音）唱出所要的聲音，就需要有適合的高頻諧振的共鳴空間來完成音色上的要求。

唱高音的正確認知

我們聽到的「聲音」，
其實都是「共鳴」後的結果

聲帶發出基頻，若沒有透過口咽腔的共鳴空間，來加強聲音音源中的高頻諧振，就無法產生紮實的音色，因為我們聽到的聲音皆為共鳴後的結果。

我們在「結構性上的限制」章節中提到不協調的問題，就是指聲帶發出的基頻無法和透過共鳴腔體產生良好的諧振。

「聲帶發出基頻」的這個條件我們無法主動做訓練，但我們透過「送出氣息」的減少，就能夠讓聲帶做到被動的靠攏。我們來舉個例子，當我們用水管輸水的時候，水流量不變，要如何加快水流速呢？我們都知道只要把管口縮緊，水流速就可以變快。

而發聲也是。當我們發聲的時候，如果有了發高音的「動機」，我們的聲帶此時就會準備好發高音的「動作」，但因為

管口束緊水流速變快

錯誤的認知（高度），我們就會用了過多的氣息或力氣來「唱高音」，導致聲帶無法好好震動，並且使得整個構音的結構不協調。

其實我們的大腦很特別，為了做到發聲最重要的條件「被聽到」，**只要減少出氣量，聲帶就會被動靠攏，但絕非主動「憋氣」。**

憋氣在咽部外顯動作（張開嘴就可以看到的動作）上為：**兩側顎咽肌互相靠攏夾緊**，這個動作確實會造成氣流速變快，因為氣流管道變窄。

大家可以試試看「憋氣」然後直接「發聲」，會非常的不舒服，而且聲音尖扁，因為咽部肌群跟聲帶受到過大的壓力。

憋氣跟正確高音的發聲，在口咽部動作上，是不一樣的發聲動作。

聲帶發聲時，我們的口咽腔會配合我們表達需求，作出適合的空間，為的是加強基頻的音量，也發出符合情緒的音色，讓聲音可以被聽到且使聽者感受到正確的情緒。

就如同第一章所說，由於每個人的「樂器」並非完全協調，所以在傳統教學裡面，常會有像是「提笑肌」等輔助方式（以隨意肌帶動不隨意肌），幫助軟顎等口咽肌群，完成發出良好聲音所需要的動作。

但只**要透過我們的口咽腔肌肉練習，直接讓口咽腔肌力和彈性、協調性增強，就能夠配合聲帶所發出來的基頻，演唱出更寬廣的音域、更豐富的音色、更細膩的音量。**

就拿運動來說，我們看到有些人有辦法轉身投籃，但我們為什麼看得到卻做不到？就像唱歌一樣，為什麼我聽到別人的紮實高音，但我卻唱不出來？因為我們身體不曾做過這樣的動作，肌肉力量不足，協調性也不足。此時我們只要加強做

此動作需要的肌群及協調性，反覆練習，最後我們的大腦將會協助我們記得這樣的動作，以達到我們所期待做到的狀態。

歌唱如同運動，也是同樣透過各樣的肌肉運作，完成發出聲音的目的。但也因為這些肌肉動作太過精密複雜，同時每個人身體構造的協調性並不相同，感覺也不一樣。所以透過身體感覺：震動感覺、口咽腔在發聲時的感覺、喉嚨感覺等方式教學，就容易產生許多在描述上的誤差。

而這樣的教學模式造成傳承上的困難，且每個人的感覺都不相同，我們必須透過正確的理論來做剖析，以免聽到老師會唱，所以就盡信所得知的各樣「知識」，但自己一直無法做到，卻以為是自己的問題。

這也是為什麼我們大部分的影片都是放上學生學習前與學習後的對照影片，讓成果自己說話。

學習見證 1　　　學習見證 2

肚子發聲的迷思

腹部發聲、丹田用力，
才能發出好聲音？

「老師，我都只會用喉嚨唱歌，我不會用肚子唱歌。所以我聲音都沒力。」

「老師，我肚子不會發聲，你可以教我嗎？」

「老師，我丹田沒力啦！一首歌都唱不完！」

這是許多人在學唱歌的時候會問我的問題。

其實每次聽到同學問這些問題，令人啼笑皆非，因為肚子發聲只有幾種情況。當肚子餓時，就會「發聲」，因為胃裡的空氣經過胃的蠕動產生了「咕嚕咕嚕」的聲響。

另外一個情形則是在肚子不舒服的時候，因為腸子裡面細菌不正常的增生，食物在腸子經過細菌的作用發酵產出了許多氣體。這些氣體在腸子的蠕動下發出了「咕嚕咕嚕」的聲音。

肚子不會唱歌，腹部也不會發聲。我們歌唱發聲的地方一定是喉嚨，因為我們聲帶的位置就在氣管的上方，也就是我們喉嚨的位置。即便是神奇的腹語術，都還是用喉嚨發聲。

當腹語表演者表演時，從外面看起來，似乎嘴巴沒動就可以發出聲音講話，進而被稱為「腹語」。但其實腹語表演仍然是透過聲帶發聲，有趣的是，腹語的字音成型，並不是透過嘴唇的動作完成，而是透過舌頭、硬顎、軟顎、牙齒的開闔程度，讓「字」在嘴巴裡面完成。所以從外面看起來好像腹語表演不是用口發聲，但其實仍然是聲帶完成了發聲的動作。

腹部發聲這件事情是「說法」出了問題。當我們發出聲音的時候，身體的肌肉也會參與「協助發聲」。

我們可以試試看把手放在肚臍下方，想像要叫遠方的朋友。我們應該會感覺到，肚臍下方的這個部分會自動用力，協助我們發聲。如果叫得更用力，這個地方就會越用力的撐住。

我們也可以試試看，把手放在同一個地方，發一個長音，快沒氣時，如果想要繼續發聲，同樣的位置也會用力。

所以**腹部並不會發聲，而是因應我們的發聲需要，被動（下意識）的協助發聲所需要的肌肉力量。**所以腹部支撐用力只是發聲動機產生後，身體的其中一個動作，並非發出好聲音的原因，同時也只是發聲當下的一個結果。若將腹部支撐當作發聲的一個關鍵，那真的就像是瞎子摸象所產生的問題了。

腹部的力量不需要刻意訓練，嬰兒的肌力遠低於成人，但發出的聲音卻相當宏亮。只是因為發聲動作與身體動作協調，而並非嬰兒有主動意識的告訴他們的「丹田」用力，因為我要發聲了。

唱出「好聲音」

聲帶使用不當與改善
如果我們的聲音出狀況了怎麼辦？

　　我們的聲帶跟身體其他的構造一樣，如果使用不當或過度使用都是會出毛病的。

　　有時候可能去 KTV 夜唱後，隔天發不出聲音；或者不正確的大聲吼叫後就沙啞了；甚至半夜做惡夢，隔天起床也有可能是身體持續緊繃後，聲音沙啞了。

　　曾有印象我的媽媽有一回因為被胡椒嗆到，但因為她當下正在煮菜，擔心飛沫噴到菜裡，於是她暫時停止呼吸、全身用力忍住咳嗽的感覺，沒想到咳嗽的感覺解除後，一開口講話，聲音竟然沙啞了……。

　　聲音上的狀況，我將其分成幾類，其中也有跟「生病」無關的狀況。

狀況 1：發聲構造上的不協調

　　因為天生發聲構造上的不協調，造成音量小、音色虛、甚至音色有雜音的問題。如同第二章第一節〈我是不是天生的歌手？可以突破發聲結構的限制嗎？〉提及，如果我們聲帶的長度、厚薄度和我們的口咽腔共鳴空間配合上不協調，就有可能造上述的聲音狀況；甚至聲帶溝（聲帶上有皺紋，易造成聲帶發聲閉合不全的問題）都有可能是天生的狀況。**這些問題都可以透過練習，讓聲音音色優化、音量增大。**

狀況 2：不當發聲習慣，造成聲帶本身的病變

　　相關聲帶病變如：聲帶急慢性發炎、聲帶結節（長繭）、聲帶水腫、聲帶萎縮、聲帶溝等。

　　不當發聲習慣的養成，是因為一開始想要達到發聲的目的（大聲被聽到、發高音、做出心裡所期待的音色等），但是使用了錯誤的方法企圖完成，久而久之身體記住了這個動作。

　　就好像是打網球一開始為了將球打進對方球場，用了不

對的身體力量去完成進球這個動作。球似乎進了，但大腦也一次一次的記得這個動作，卻沒有意識到，這個動作其實用久了之後會傷害身體。練鋼琴也常會有同樣的情形，手的施力不對，久了手腕就會受傷，但身體已經記住了習慣。這個時候要改正，就要用新的肌肉運動取代舊的動作。這個過程要反覆練習，讓大腦帶領身體記得新的動作並習慣這個動作。

發聲也是一樣，當原本的發聲習慣不對，我們必須反覆用新的練習讓舊的習慣慢慢消失，讓大腦記得新的發聲肌肉動作。

狀況 3：外界刺激所造成的聲音型態改變

例如胃食道逆流、吸菸、鼻涕倒流等情形，刺激了聲帶後造成聲帶發炎，使得音色改變。

在大學的時候曾經聲音沙啞了半年，讓我無法好好唱歌，同時在教課時也相當不自在。我看了許多醫生，他們都說我聲帶沒有太大問題，直到求助台北榮總的王怡芬醫師，他仔細的看了我的聲帶後，診斷出我的聲帶上面有一些類似小小口水泡的黏液，那是胃酸，造成聲帶邊緣有一點點腫，

所以有了沙啞的情形。細心的看診讓我印象深刻也很感動，也讓我了解到胃酸對於聲帶的影響這麼大。後來調整作息及飲食習慣後，沙啞便不復見了。

狀況 4：神經性發聲障礙

　　因為中央神經系統異常造成的發聲困難、喉神經麻痹等<u>**症狀。腦腫瘤或腦受損造成的發聲障礙等**</u>，都屬於這類的發聲障礙。

　　以上的音聲問題建議直接就醫，了解不舒服的原因後再進行下一步的對策。若習慣使用不對的發聲習慣，就需要做發聲上的矯正及訓練。

　　若聲帶真的生病了，即便是服藥、甚至手術後，若仍然用不健康的方式發聲，復發的機率也是相當高的。

狀況 5：心因性的發聲障礙

　　顧名思義就是**因為心理因素所產生的發聲困難**。曾在

網路上無意間看到一個學生的部落格故事。他叫做 Henry，Henry 為了解決他發聲上的困難尋遍各國名醫，從台灣開始到日本、韓國甚至美國的音聲醫界權威，不管再遠他都遠渡重洋，親自拜訪，只為了改善自己的發聲困難的問題，但仍毫無斬獲。

我看到他的故事，心中燃起熊熊熱情——「我想要幫助他！」於是我就在他的網站上找到了他的 e-mail 並直接寫信給他，表達我想要幫助他的心意。但由於我不是醫療從業人員，所以我很誠實地告訴他：「我不確定能不能協助到你，但透過我們的方法或許可以幫助你發聲更輕鬆、音色變好聽。」很快的 Henry 回信了，我們也約見面了。

我們見面時，我詢問他發聲時的身體感覺，以及他不舒服的經過。他說他大概 17 歲的時候，突然覺得自己聲音有點怪怪的，而且別人好像也聽不清楚他的聲音，所以他會在講話時聽自己的聲音，同時注意自己的喉嚨感覺，結果之後只要講話，喉嚨就會很緊很酸痛。

我在跟 Henry 聊天的過程中，除了聽到他講話偶爾會有

破音以及有小雜音的問題外，我發現他跟我講話時，不太看著我，同時有些畏懼的感覺。我們現場隨即約了下次見面並告訴他，我會如何協助他。

在第一次的課程裡我們練習了「**[i] 母音練習**」、「**抵伸捲舌練習**」，讓 Henry 的發聲構造更加協調與強健。他讓我看了他的聲帶內視鏡攝影，他的聲帶兩邊大小不太一樣，一邊比較小一些些，但其實差異不大。每個人身體無論內外都不是完全對稱的，我不認為這是構成他發聲會這麼容易酸痛的原因。

當他做完前面的練習，聲音穩定度增強，音色也比之前乾淨明亮了。我當時靈機一動，我要求他專心看著我的眼睛，不可以再感覺自己的身體跟聽自己的聲音了。因為人在一般用語言表達時，都是注視著聆聽者，而如此才會完成表達的狀態。我們之後再配合「**發聲思維訓練**」把他在自己聲音上的注意力轉移開，我們都發現，他的心態更加的放鬆了。

我告訴他：「**講話是講給別人聽的，你不可以一直聽自己的聲音。**」他慢慢地開始能夠把聲音勇敢的放出來。經過

了一兩個月的訓練後，他的音量已經可以不用麥克風，就充滿一個約 20 人的教室。他告訴我，他朋友說他聲音變大變清楚了，而且講話輕鬆好多，他也更有自信了。

Henry 是典型的心因性發聲障礙的例子，當他在發聲時非常專心的感覺自己的喉嚨這個動作，就會造成緊繃的感覺。舉個例子來說，一般男生在練肌肉的時候，會把注意力放在想要強化的肌肉上，為了讓力量可以集中，讓想要練的地方真的被鍛鍊到，也就是注意哪裡，哪裡就會越出力越緊繃。當我們把 Henry 的注意力從自己的聲音和身體感覺轉移到他人身上，他的聲音就「自由」了。而如此一來，「表達的關係建立」也才會成立。

2011 年上映的英國傳記電影《王者之聲：宣戰時刻》中的一個橋段，由傑佛瑞・羅許飾演的語言治療師，在協助柯林・佛斯所飾演的英國國王喬治六世的口吃問題時，他讓片中的「喬治六世」戴上耳機，並大聲播放音樂，同時要求他講話，此時喬治六世就可以流暢講話了，這也是讓發聲有障礙的人，不在意自己聲音的一個方法。

　　傳統西方醫學常常是頭痛醫頭、腳痛醫腳，所以即使是透過內視鏡仍然無法完全了解發聲有困難者的問題。**發聲不單單是聲帶的運作，從整個口咽腔的動作到發聲者的心理狀態都與發出的聲音結果息息相關。**而心因性的發聲障礙也是我們常常忽略但常見的一個「聲音狀況」。

（Henry 的感謝信）

護嗓正確認知與保健
睡眠正常、適量喝水、
避免乾燥環境有助,「養聲」

　　其實如果平常我們用健康的發聲方式講話或歌唱,聲帶並沒有我們想像的這麼脆弱。已故的三大男高音之一的帕華洛蒂,在過世前最後一次的演唱,年事已達 71 歲,仍然寶刀未老,音色明亮飽滿。他即使已經年過「從心所欲」之年,但演唱到歌劇《杜蘭朵公主》中的詠嘆調——公主徹夜未眠的最高音高音 B,仍然完整呈現。

　　由此可知,透過正確的發聲方式仍可以訓練肌肉,避免因為歲月無情所造成的發聲器官退化,維持住聲音的。所以學習健康的發聲方法,也是護嗓的秘訣。

　　我們的身體就是我們的樂器,身體的每一個部分與發出的聲音都息息相關。當我們有健康的身體,自然就會有好聲音。

睡眠充足、不熬夜

睡眠對於聲帶的保養是非常重要的。聲帶一般在講話發聲每秒震動約 100~200 下，如果連續講話了三小時，聲帶震動次數就超過了一百萬下，如果是聲音專業相關從業人員一天下來，聲帶震動的次數真的很驚人！晚上睡覺若沒有好好休息，難以恢復它一天的「辛勞」啊！

熬夜對於聲帶的影響也很大！常常熬夜的時候，即便一整晚都沒說話，要說話卻會有沙啞的情形。這是因為熬夜造成身體的內分泌改變，聲帶會有腫脹的問題產生。熬夜對身體百害無一利，<u>盡量少熬夜才是養聲與養生之道！</u>

適量的飲水，避免過度乾燥的環境

聲帶水分比例非常的高，如果在水分缺乏的狀態下持續一直震動，對於聲帶上的黏膜會是很大的耗損，所以適度的喝水對需要持續講話或發聲的人是重要的。

由於之前曾在北京學唱歌，那裡空氣非常乾燥，常常沒

戴手套直接碰到金屬都會被靜電電到慘叫連連。記得住在北京的第一個晚上，因為沒有在房間裡放加濕器，隔天早上一開口竟然發不出任何一個聲音，喉嚨像吞了沙子一般乾，然後喉嚨就直接發炎，當天就感冒了。所以在過度乾燥的環境裡，加濕器是很重要的。**平常在有空調的冷暖氣房中，建議大家可以將毛巾浸濕後擰乾，掛在房間裡，以避免空調帶走太多空氣裡的溼氣，保持喉嚨及呼吸系統的濕潤。**

說話不急躁、心情放輕鬆

常會遇到講話容易沙啞的學生，他們在講話時急促，下巴和脖子都容易往前伸，這樣的狀態之下，發出的聲音容易有「憋氣」的問題產生。聲音聽起來像「掐著喉嚨」講話的感覺，聲音刺耳、尖細，這樣的講話及發聲方式對於聲帶也是一大負擔。

通常我都會告訴這樣的學生：「**呼吸放慢、講話慢慢說，**別人才會聽得更清楚喔！」同時告訴他們**把下巴稍微內收，發聲疲勞狀況通常都會改善。**解決「心」的問題，就能解決大半的生理問題。因為身體行為往往是心裡感受的外顯。

唱歌前避免吃冰吃辣影響開嗓

坊間有許多的食療或中醫叢書，大家可以參考其關於養嗓、安神及潤肺的食、藥材。但也**不需要過度擔心吃什麼會讓嗓子變不好**，變得神經兮兮，那就更令人堪憂了。有人說喝酒可以開嗓，但我認為是喝酒開了心，嗓自然就開了。唱歌的心是需要自由的！

但唱歌前吃冰吃辣確實會對聲音造成影響，就像是用冰水洗臉，臉會緊繃一樣，身體對於溫度是敏感的，吃冰或辣對身體來說都是一種「溫度感覺」，辣是熱度感覺的一種。身體的黏膜、筋膜、肌肉在不同的溫度下，彈性狀態都不太一樣。若在唱歌前吃這些食物，容易會讓參與發聲的肌群及口咽腔彈性狀態改變，那就會對演唱發聲有影響了！在不習慣的狀態下發聲，自然會感覺不自在，就可能會發生不正確用力的情形！

唱出好聲音

VOICE I'M POSSIBLE

怎樣唱歌叫做有特色？有個性？

記得當年在高中創立流行音樂社的時候，手上拿著第一代 iPod shuffle，耳中聽著許多當紅歌手的演唱，邊唱邊幻想著自己是艋舺王力宏、男版張惠妹或18歲的陳奕迅……。

回到家洗澡時，把蓮蓬頭當成麥克風，唱到胸口已經被熱水沖的紅紅的，隱約聽到媽媽在門外嘀咕罵人了，這般瘋狂情境，就真的只有一個「爽」字可以形容。但爽快地唱完後……我想著，那我的聲音呢？什麼是特色？什麼是我的個性？

讓我們失去自己個性的，
往往就是我們的「偶像」

「你的聲音要更有辨識度。」學生時期參加校園比賽時評審這樣對我說。

我反覆思索著「辨識度」這件事情。

想想我們所喜歡的歌手，確實都有自己的特色，有的人聲音沙啞渾厚，有的人清亮圓潤；有的人爆發力十足，有的人溫柔慵懶、娓娓動人。似乎全世界的歌手，沒有人是一樣的聲音、一樣的個性。

又一樣回到同樣的問題，那麼「什麼是我的個性」？

在一次次的模仿中，我在別人的演唱風格裡找著自己，我試著用很多的轉音，讓別人知道我的演唱裡面有「黑人」；我可以演唱清亮且圓潤的高音，讓別人知道我可以唱出費玉清的婉轉；我壓低我的舌根，想做出聽似厚實但其實用混濁

來形容更為貼切的聲音。

但直到有一天，我赫然發現我不是費玉清，我更不是『黑人』。我永遠不會成為他們，我也不需要成為他們。我想，如果我們的特色是從外面尋找並加諸在自己身上，那就是失去自己特色的開始了吧。

時光回到 2016 年 4 月初，我擔任了政大金旋獎的獨唱組初賽評審，獨唱組總共有 332 組的參賽者，參賽方式是選手上傳聲音檔到網路上，我透過線上聆聽評選出進入下一輪的選手。每一位選手演唱一分鐘，我花了兩天的時間仔細聆聽。在這期間我有少許的驚喜，聽到了許多好聲音，但再放下評分單的那一刻，我心裡更多的竟是無奈，我聽到了當年徬徨的自己。

我聽到了好多的「小小魏如萱」、「迷你宋東野」、「好像徐佳瑩」、「恰似愛黛兒」的聲音，從每一個不同學生的口裡發出。我心裡想著：「同學們！你們的故事呢？你們自己的聲音呢？」

我仔細想了想，歸納出以下兩大原因：

1. 填鴨式的歌唱詮釋教學法

「這個地方音量要大,比較好。」

「這個地方應該要這樣唱,才會有溫暖的感覺。」

「這個樂句用假音唱。」

面對老師、評審,甚至音樂製作人,因為尊重專業,抑或是相信其能力,我們鮮少去問:「為什麼?」

但有時就因為少了這個「為什麼」,就可能讓我們原本有機會成為一個歌手,但最後僅僅成為一個歌匠。

回到真實的自己，
往往結果會是動人的

相較於古典音樂裡的歌唱，演唱流行音樂更重視的是個人的特色與詮釋。如果大家有看過古典樂譜，就會發現五線譜上面會有許多的符號，像是"F"（強音記號）"P"（弱音記號）等，還有眾多的演奏／演唱的「表情符號」。

古典音樂演奏目標在於完整呈現當初作曲者的創作，表現其創作的時代性風格、作者個性。像是知名歌劇劇作家——普契尼的風格，情感寫實與音樂的協調性極佳，我們可以從他的知名劇作《蝴蝶夫人》中，看到他與其他的歌劇劇作家不同，他的音樂單純，更多的音樂目的在於表達劇中人物的情感表達，以旋律烘托出歌詞的意思。

但另一位知名的音樂家——莫札特的歌劇風格及他的音樂主觀態度就與普契尼不同。莫札特認為，歌劇中的歌詞詩句應該配合音樂的旋律性，以完成音樂裡的戲劇性。

這些都是歌劇演唱家在演唱時要考慮進去的表達內涵。但流行歌曲演唱如果以這樣的方式去要求，則會跟流行音樂裡面強調的個人原真性背道而馳，甚至跟流行音樂市場的需求「特色與個性」相違背了。即便是唱古典美聲的帕華洛帝，有時在演唱聲樂曲時，也會加入自己即興的裝飾音符。**沒有人講同一句話是同一個方式**，我想很少人可以抵抗透過歌曲表達自己的渴望吧！

在自然狀況下，人是因為有「**感覺**」而發出聲音。感到難過所以嘆息，因為開心所以大聲歡笑，而聽者也可以透過聲音感受到唱者的心情與動機，心與聲緊緊相繫。

同理，若歌者只是為了發出某個音色而發出聲音，那聽者也僅僅會聽到「發出聲音」這個動機。舉例常有許多選秀節目的選手，為了唱出所謂的「難過的感覺」，而主動加入「哭腔」，但卻讓人感覺很「油」（技巧溢乎於情，稱為油）。不只哭腔，大小聲、氣聲、長音如果用這樣的方式套入，也會得到同樣的結果。

所以**重點不在哭腔是「油」，而是「不真」就是「油」**。

我們可以試想，我們跟朋友聊天的時候，會為了讓朋友知道自己很難過，加入非下意識的氣聲或主動式的哭腔嗎？

我曾有一位學生，是一位非常棒的獨立歌手，她來找我的原因是聲帶萎縮。大家可能會覺得奇怪，這章節不是在講歌唱的特色與個性嗎？怎麼會講到聲帶疾病呢？因為她萎縮的原因就跟歌唱的個性有關係！

當時她預備要成為歌手的時候，她的朋友告訴她，要有個性，她的聲音不夠有特色。這位朋友建議她加入大量的氣聲，做出「抒情」、「有感覺」的聲音。她照做了，**不自然的發聲狀態，來自於不屬於她的「個性」，所以她受傷了。**

如果我們為了求得被喜愛，讓自己成為了一個不像自己的人，我想會很累的。某種程度，就像是歌唱中的裹小腳，如果你就是隻大腳怎麼辦呢？那你要綑綁的、扭曲的自己，將超乎你的想像。

後來經過訓練，她的聲帶恢復了，飽滿醇厚的音色是她的本質。她跟我說以前她是大聲唱歌的人，就像迪士尼裡面

的公主那樣。恢復聲音自由的她，讓我們都好開心、好自在。

2. 媒體光環效應

流行音樂娛樂圈很美好，歌手很美好，他們的聲音美好、樣貌美好，更甚者會認為她們的一切都是美好的，我小時候甚至覺得湯姆克魯斯不會上大號呢。

娛樂媒體圈確實有很大的能力，可以主導著流行文化。她們很容易就這樣用各種的「美」，溫柔但狡詐地讓我們忘了：**上帝創造每一個人原本的樣貌都是真實美好的事實。**

每個時代都有著幾個代表性的歌聲，然後便會紛紛出現模仿唱法的選秀選手。因為他們認為那是「特色」，但紅的往往只有一開始的那一位。

我們可以問問自己，如果可以，當歌手好不好？我想答案幾乎都會是肯定的。為何歌手這個職業這麼吸引人？我想最大的原因是，歌手是大家目光的焦點。就算他在表達難過、脆弱、不堪、甚至是黑暗面，都會有許多人認同和喜愛。

常常最紅的歌，都是悲傷的情歌。我們期待成為那個被認同、喜愛的人，即使在表達難過之時，也能獲得眾人的同理。但在鎂光燈之下，我們的眼睛似乎只看到了，在台上的人會被喜歡，是因為他或她是某某某，所以我想成為那個被喜愛的人。即便在專業歌手的身上也會看到這樣的現象。

還記得有位知名女歌手在某一年的金曲頒獎典禮演唱〈Déjà vu〉組曲，重新詮釋黃鶯鶯〈哭砂〉、梅艷芳〈親密愛人〉和王菲〈臉〉三首歌曲，卻因演唱方式被批評「怪腔怪調」。當時的她難過表示：「到底要怎麼唱歌才對？」

當時的我看著這則新聞，我心裡甚是心疼也無奈。心疼於歌手對於風格特色的無所適從，無奈在當發片歌手說出「到底要怎麼唱歌才對？」這句話時，就能多少知曉，其實歌手有時在發出聲音的當下，並不知道自己為何發出了一個這樣的聲音，因為通常在這樣的狀態之下，我們心裡並沒有真實的表達動機，只有發出一個「像什麼樣的聲音」目的。

如果我們心有所感而發出笑聲或哭聲，不會有人會質問我們，為什麼你發出這樣的聲音；如果我們來自別的國家或

不同地區,唱歌聲音裡有方言外語裡的口音腔調,並不會有人質疑我們「怪腔怪調」,因為這些皆「其來有自」。一個來自於人類自然情緒,另一個來自於文化背景,而這些都是真實的感受與生命痕跡。

而讓我們失去自己的個性的,往往都是我們的「偶像」。這個「偶像」可以是一個認定比我們更好的歌手,或者是強勢的文化(例如:一個沒有居住過美國的人卻有 ABC 腔)。**若我們可以超越這些事情,回到真實的自己,往往結果會是動人的。**

舉例來說,黑人的英文並非字正腔圓的美式發音,而是有著「黑人腔」的英文。而這樣不標準的英文發音,著實在現今主流音樂中,是無庸置疑的強勢音樂類型。怪了,他們咬字「不標準」,為什麼還可以成為強勢主流?許多人以為黑人唱歌吸引人的重點在於聲音聽覺上的厚實感與沙啞,再加上轉音、藍調降音等音樂聲音符碼。**但黑人音樂真正有魅力的原因是,他們因著真實而透過歌聲帶出的自由表達,才是這類型音樂中最美麗的記號**。而這樣「真實後的自由」強勢到可以影響白人、亞洲人,讓許多的白人、亞洲人爭相唱

成「黑人的樣子」。

大家若有聽過伍佰唱歌，就會知道他現場魅力四射！但他「台灣國語」的咬字，似乎不曾造成他演唱上詮釋的問題。也常有人模仿莫文蔚特殊的口氣與咬字，但卻很少人去探討她的背景。她香港人的身分，加上在國外讀書等生活經歷，成為了她跟別人都不一樣的咬字習慣。如果大家有看過她的訪問影片跟她的現場演唱，就會發現她的唱歌嘴唇咬字的動作跟她講話非常相似，嘴巴不會張開太多，在咬字上有些含糊，但依然非常自然。

我們每一個人都在不同的地方出生、成長，有著豐富且獨一無二的生活經驗。而這些經驗養成了我們每個人不同的個性與特色。但我們常常聽到的是聲音的「殼」，而不是聲音裡面的「生命」。

什麼是辨識度？什麼是特色？什麼是個性？就像是朋友打電話給你，就算沒有來電顯示，聊了兩三句，你就會知道他是誰。甚至是聽到家人回家的腳步聲，就可以分辨出誰回家了。

　　我們不會在聊天時，刻意加入氣聲，怕別人不知道我們難過，也不曾在跟家人聊天講話時做出奇怪的咬字，只為了讓別人覺得我們有特色。但確實有些人為了讓別人覺得自己比較「好」，會在講話的時候「怪腔怪調」。

　　那該如何唱出屬於自己的情緒和個性呢？我們會在下面的章節跟大家分享。

如何唱出屬於自己的情緒和個性？

「要如何找回自己的聲音？」音樂裡面有太多豐富的元素，旋律、節奏、編曲與配器、歌詞、人聲等，相較於講話，我們會更難去聽到且分辨聲音中的情緒和發聲目的。

人一定是心裡有感覺或者有發聲的目的性時才會發出聲音。我們可以思考一下，我們會在心裡沒有任何感覺、沒有要引起人的注意的目的或沒有要傳達態度時，然後發出聲音嗎？基本上是不會的。

人類發出聲音會有幾個原因：

第一類：自我心理感受觸發發聲行為

表達訊息、傳遞態度、抒發情緒：講話聊天、各類型的歌唱等。

第二類：自我身體感受觸發發聲行為

因為疼痛、癢等各類身體感受而發出聲音。

第三類：外在聲音觸發發聲行為

因為有趣或好聽而模擬聲音──beatbox（註）及各樣的樂器音色模擬設計、人聲聲音講話的模仿、歌唱模仿及動物聲音模仿及合聲。

這三類型中，第一、二類的發聲動機目標在於透過聲音傳遞或抒發自我感受。而第三類發聲的目的在於完成聲音的型態，而這個聲音的本質可能包括音色、音量或咬字等聲音型態。

而發聲的目的，將會直接造成發出來的聲音所傳遞的情緒及內涵。因為你的大腦在發聲的時候就做了發聲目的的決定。

基本上發聲最基本的目標就是被聽到，被外界聽到心裡的決定以及所要表達的一切。而這樣的機制之下，「**發聲目的**」**決定了聽者是否能感受到發聲者的情緒關鍵**。你在歌唱或發聲之時，「**當下在想什麼**」變得很重要。

（註）**Beatbox** 是一種依靠嘴巴、軟顎肌群所做出類似樂器模仿及特殊音色表現的人聲打擊樂，又稱節奏口技。興起於 1980 年代的美洲，2000 年後逐漸擴展到世界，現今文化包含的範疇相當廣，不只侷限於模仿鼓聲的節奏打擊，還有更多數位音樂或是非日常音色等的音樂表現。

　　如果你在模仿一個聲音，外界會聽到你想要模仿聲音的動機。如果你的目標是拉一個長音，大家就會從聲音裡面聽到你想要拉一個長音的目的。

　　以歌唱來說，不知道大家有沒有這樣的經驗，聽到一位歌手演唱著一首歌詞內容寫著細膩悲傷的傷心故事，旋律也相當優美的歌曲，歌曲音域很廣，歌手技巧很好、轉音很豐富、音量控制極佳，在音域上也是揮灑自如，但聽到時心裡就是沒有太多感覺、沒有感動。

　　其實歌手在演唱當下的心態，就會決定聽眾會不會感動。**演唱者的心態會直接讓我們的身體下意識完成心裡發聲的目的，而這個目的就會讓聽者透過聲音裡面語氣變化、極細微的音色差異，感受到發聲者當下的心態。**

　　舉例來說，如果歌手演唱當下的心態只是要炫耀他的能力，我們就會透過他的聲音感受到他炫耀的心態。如果這位歌手在唱歌當下很緊張，即便他的歌曲再優美，歌詞再深刻動人，我們接收到還是歌手心裡滿滿的緊張。

　　而在這樣的狀態之下，許多人在唱歌的時候會模擬出許多人在有情緒產生當下會發出的音色，為的是想要發出類似心裡真的有情緒時會產生的聲音。但若發聲目標仍是模擬音色，即便模擬出來，那結果還是依舊無法動人。

　　哭腔就是一個例子，發出哭腔的人未必具有真心難過的情緒，往往只是用聲音模擬出有難過情緒的聲音型態。並不是用了哭腔就是「油」，而是不真而變成了「油」。

　　我認為「技巧」是為了真實表達情緒存在，當我們框架了技巧的樣式型態，那技巧就真的成了只是技巧了。

　　聲音不會騙人，字詞才會騙人。**聲音是相較於字詞更古老傳遞情緒的媒介。所以當你想要「做出音色」，你「做出音色」的動機就會從聲音中透露而出。**

　　用講話來舉例，我們在生活中常常會遇到聲音跟字詞雖同時從口裡發出，但兩者的意思迥然不同的例子。像是孩子回家襪子亂丟，媽媽要孩子把襪子收好，孩子用不耐煩的心態回應「好」，媽媽會聽到的不會是「好」這個字，而是不耐煩的心態。

　　或者是當我們打電話給朋友，朋友正在忙，雖然在回應著我們，但我們仍然可以從聲音裡面的「蛛絲馬跡」聽出朋友現在並無心與我們講電話。

　　當我們和朋友談天，對方即使堅定地告訴我們「我沒事」，但我們總是可以從他的聲音裡面感受他的「故作」堅定，並察覺他有事。這些都是字詞會騙人，但聲音騙不了人的例子。

　　要如何找回「自己的聲音」，其實只要<u>**單純的回到自己心中的感受**</u>，**就可以唱出富有特色及情感的歌聲。**

歌唱時「投入」，
不等於能表達情感

　　但在歌唱情感的表達上面，很多人都以為自己有在表達情緒，但是唱出來的時候卻無法動人，為什麼會有這樣的問題？要告訴大家，**投入在自己的情緒裡面，是歌唱情感表達裡面的一種自我感覺假象。**

　　不知道大家有沒有這樣的經驗，當在 KTV 唱歌時，很投入在自己的情緒裡面，但是朋友並沒有覺得演唱很動人。或者是看到朋友很投入在唱歌的樣子，卻有種莫名想笑的情緒。這個部分我們要從「投入」這個動作談起。

　　什麼是「投入」？從這個詞彙，我們可以發現它是個動作。但**「是誰」、「投了什麼」、「入了誰」或「入了什麼」**，這是在歌唱上很少探討部分。

　　「那個男生很投入他的這份事業」，從這句話裡面我們就可以知道，這個人很專注在他的事業上並且可能很努力、

花了很多時間。

「這個女孩在看這齣連續劇時，很投入在劇情裡面。」
我們就可以大概知道，她可能很專注看在這齣劇的劇情，甚
至會因為連續劇的劇情牽動她的情緒或者花很多時間在追這
齣劇。

但唱歌呢？唱歌的人是「投入」的主體。而歌唱情感是
否能真實傳遞的關鍵，在於到底「投了什麼」、「入了誰」。
而這個部分可以用傳播的理論來解釋。

在傳播的概念裡面，必需要有幾個部分才會完成「傳播」
這個關係行為：

1. **傳播者。**
2. **符號。**
3. **媒介。**
4. **接收者。**

我們可以看下面的圖示：

傳播理論圖

空氣（媒介）

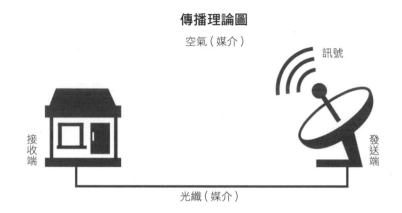

訊號

接收端

發送端

光纖（媒介）

　　在圖中可以看到，電視台是傳播者，發送的影音訊號是符號，媒介可能是光纖、有線電視線、或電波等，而家裡的電視或播送硬體就是接收者，接收者進行解碼後再從螢幕播出。我們把這個過程，套用到歌唱者跟聽眾之間的聲音傳播關係。

歌唱傳播圖

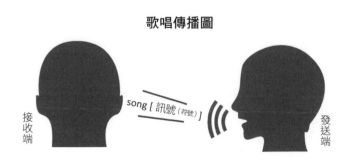

接收端

song [訊號（符號）]

發送端

　　唱歌的人（傳播者）發出歌聲，歌聲裡面有各樣的符號（歌詞、旋律、節拍、人聲），而人聲裡面又有音量、字詞、音高、音色語氣、音長符號解釋傳播者的心態，透過空氣等傳播媒介將「符號」傳達到聽者的耳朵裡。聽者接受到聲音後，在腦中對聲音解碼。

　　解碼的依據或者說是模式，第一來自於**人類歷史在 DNA 裡對於聲音情緒的經驗**，第二則是**後天社會文化的影響**。

　　何謂「人類歷史在 DNA 裡對於聲音情緒的經驗」？舉例來說：不同國家的人使用不同的語言，如果沒有經過學習（後天社會文化影響），就無法聽懂字詞的意思。但如果聽到笑聲、哭聲，即便聽到是不同國家的人發出這些聲音，我們依然可以知道對方的情緒為何。

　　至於受到「後天社會文化的影響」，像是各國不同的語言，同樣的發音，卻有不同的意思。像是中文的「愛」跟英文的"Ｉ"發出來的聲音一樣，但意思卻完全不一樣，因為文化的不同，意義也不同。所以有時候我們聽到不同國家的語言跟我們自己國家語言發音類似，卻有不同的意思時，會感覺到很有趣，像

是泰文的「你好嗎」的發音，就跟臺語的「三碗豬腳」發音類似。

而第一類的解碼模式是更為原始且直覺性的真實感受。因為聲音出現在世界上的時間比字詞更早，而這樣的原始直覺性的感受，正是讓我們的「歌唱無國界」的原因。

我想大家應該都有這樣的經驗：聽到外國歌手的演唱，雖然聽不懂歌詞，但卻可以感受到他聲音的悲喜。

記得在 2008 年國家音樂廳的演奏廳，聆聽旅義聲樂大師──女高音朱苔麗老師的演唱，她演唱的歌曲是義大利的曲目。我沒有一句聽得懂，但我每一句都彷彿「聽懂了」。讓那時還在學生時代的我極為震撼，我聽不懂她的語言，但我聽懂了她演唱的情緒。她一開口，聲音從她口裡流洩而出，每一句的情緒轉折絲絲入扣、真實動人。這更加說明了，**聲音的情緒是超越講話時的字詞的，因為這是更古老且更直接的情緒傳達方式。**

既然有接收者的解碼模式，當然也有傳播者的發送動機與依據。而如果要讓我們的歌唱情緒傳遞可以如此精準到超越字詞意義的模式，就要恢復到最初人類發聲的目的──情緒表達。

就如同前面所說，**投入到底投了什麼？入了誰？這是唱歌上很重要的一件事情。**傳播關係的成立必須要有前面所提到的要素：傳播者、符號、媒介、接收者。而在這個傳播關係裡面，「投入」的狀態，常常傳播者與接受者的身分是重複的，也就是說傳播者跟接受者都是自己。唱歌的是自己，聽歌的也是自己；傳播者是自己，接收者也是自己；自己所投出的是感情，但「入」的是自己。如此一來，聽眾當然聽不到演唱者的情緒，因為演唱者本來就只是想唱給自己聽。

這是什麼意思呢？

演唱者常常在唱歌時，專心聆聽自己的聲音。目的可能有很多種，但基本上可以分成兩類。技術性上的目的像是：確認自己的聲音對不對、好不好聽、音準不準等（這個部分我們會在之後的章節跟大家分享），以及「享受」。

而往往在一般認知的歌唱情緒投入中，大家在做的並不是在表達情緒，而是享受在自己的聲音或情緒裡面。

享受自己的聲音

　　在我的教學經驗以及自己學習過程中，享受在自己的聲音裡面，幾乎是每個唱歌的人都一定有的過程，甚至是許多人認為應該要有的歌唱狀態。但如果我們**想要成為一個真摯且動人的歌手，這件事情將是我們要避免的。**

　　享受在自己聲音裡面的第一個大忌，就是邊唱邊聽自己的聲音。

　　這也就是前面經面提到的，「傳播者」和「接收者」的角色重複的問題。然後邊聽邊覺得自己的聲音很好聽。

　　我們可以試想一個狀況：一個在你對面的人，跟你講著他最近失戀的事情，從一開始認識的過程講得鉅細靡遺（就像是部分的流行歌曲 A 段常有的歌詞內容），然後聊到分手時撕心裂肺的經過（通常的流行歌曲副歌 B 段歌詞）……

但他其實心裡在想的是「我的聲音好好聽。」「我的高音這麼有穿透力，唱起來好爽。」「我這個氣聲真有感覺。」

你覺得你是聽的人，會感覺到什麼？感覺對方好像在講一件難過的事情，但好像不是真的那麼難過，甚至有點享受。因為這個在「講故事」的人，雖然內容聽似在講故事，但其實他心裡真的想表達的是，「我唱得真棒。」

就像是有一個人分享他的生活點滴，但其實目的是要告訴你：我很棒。如果是這樣，我想應該不會有什麼人想聽他講話吧。

這樣「自我感覺良好」的歌唱心態，常常會在選秀節目中看到。曾經在中國好聲音的某一季，其中一位歌手唱著一首抒情動人但音域相當廣的歌曲。那位歌手技巧掌握得非常好，可是當她唱到副歌最悲痛的時候，臉上竟然掛著驕傲的笑容，似乎在告訴觀眾「我可以征服這首歌」，但明明那句歌詞卻是整首歌悲傷情緒最沉重地方。這樣突兀的表現，就會讓人無法與表演產生共鳴。

歌唱情緒表達大忌之二
享受在自己的情緒裡

享受在自己的情緒裡，有幾個狀態：

第一個狀態，讓我覺得最貼切的就是我在國中的時候。那時候每個班級教室外面，都有女兒牆。矮牆靠走廊的這一側是和女兒牆一體成形的石椅。我總會在下課的時候坐在石椅上，靠在牆邊，用手撐著下巴，看向遠方的藍天白雲，讓微風吹在我的臉上。那時候的我心裡總想著，這樣的我應該很陽光帥氣吧！

到了大學，我心裡的小劇場仍然不減當年。我大學就讀新北市板橋區大觀路的國立台灣藝術大學，上下學總是搭著264、701、702公車。這個過程一去一回大約要花一小時的路程，而我的小劇場就在這個上下學的路程中，瘋狂上演。我總是會望向窗外，看著遠方夜景，然後隨著點點的路燈車燈模糊自己的視線，恣意地讓心裡各樣的惆悵、憂鬱漫過我的心。我覺得我像個浪漫的詩人，你說文青也可以，但有個前提，是帥的。

不管前提是什麼，是陽光白雲、是點點夜景，目標都是我要讓我自己覺得自己是帥的、是吸引人的，這是當時心裡想的。但結果常常不是帥氣的文青，連要稱上陽光宅男都不容易。

在歌唱上，享受在自己的情緒裡也是類似這樣的情境。

唱歌的人，享受在歌曲的情緒裡面，享受在悲傷憂鬱、憤怒、歡愉等情緒裡。甚至在高音或長音的時候，享受在掌控了聲音之後的快感跟征服感。這件事沒有對或不對，**但如果你想要透過歌聲真實傳達訊息給別人、感動別人，那「享受在自己的情緒裡」這件事情，很抱歉，可能會讓你失望了，因為這樣的歌唱永遠都只有「你自己」。這個過程當中，並沒有傳達的動機。**

許多唱歌的人，喜歡這種讓情緒蔓延的感覺，最後甚至讓情緒吞沒了自己，然後認為那樣才像「音樂人」。

或許他們會說 "Music is my life"，但我認為這句話的真義在於，音樂是我們人生的體現。每個人表現出來的音樂表現，包含了自己最初的聲音原貌（歌聲）、生活經歷、血緣、

生長環境、文化、想法等等。**音樂並不是一切，你的人生才是。**你的價值觀如果是暴力、血腥、淫亂、怨恨，那你表現的音樂內涵也會是這些東西。更驚人的是，許多人想以這樣的音樂，影響更多的人，跟他們走向同一條路。

　　享受在自己的聲音裡，也可以稱為是歌唱表演中的自溺。而這樣自溺的另一個原因是，當我們專注投入在自己的情緒裡面時可以避免緊張。因為**在自溺的狀態之下並不需要和觀眾產生互動的關係。**

　　表演焦慮感的產生，來自必須面對與觀眾或他者未知的反應，若完全不在乎別人的回應，基本上焦慮感就會慢慢減輕。而在舞台上，如果投入在自己的世界裡，就可以忘記別人的存在。

　　在這幾年擔任歌唱評審的經驗中，常常看到參賽者，「越來越進入狀況」，但其實只是選擇了自溺於自己的情緒之中，避免與觀眾、配樂或樂手產生互動的結果。**歌唱「表演」，表演的第一個字為「表」，為表達之意。表達需有對象，**而這樣沒有表達對象的發聲模式，常常是無法動人的原因，但表演當下的我們卻鮮少發現。

如何重返找回聲音的榮耀之路？

"Follow your heart！"，是一些老派的勵志電影一貫出現的台詞。但有些事情，就是因為它是如此真實，所以總是被一再強調並且歷久不衰。

記得當時在北京跟盧老師上課的時候，一小時的課結束後，我都會為老師禱告。我們會一起輕輕低下頭，閉上眼睛，一起為著老師肚子裡的寶寶祝福。

記得第一次幫老師禱告後，眼睛打開看著老師，老師用著她溫柔的眼睛看著我，跟我說：「咸宇，你的禱告比你唱歌好聽多了。」

剛從禱告裡面的平靜與溫暖結束，老師的話馬上讓我傻眼，哭也不是、笑也不是。

老師接著說：「你唱歌的時候，心裡想一堆事，那要怎麼唱、這要怎麼唱，聽起來都是煩亂。」

之後盧老師對我的訓練，除了唱，更多的是聽，聽出演唱者心裡在想什麼。

有一次我們到天津，面對著一大團近 60 人的高中合唱團員，老師要我跟著她一起聽每一個人的問題，但一個人只有五秒的時間。老師聽完就問我，聽到了沒？然後跟我講解學生的心理狀態所帶出的身體動作，就換下一位。就是這樣的訓練，讓我們可以聽到在歌唱時聲音深處的東西。

「有感而發」是唱歌能讓人感動的關鍵，就像心情不好嘆了一口氣，旁邊的人就可以聽到我們心情不好。對我而言，這也是「歌唱」的一種型態。歌唱也是要以這樣的方式來進行，才會讓人感受到真實的心情。因為**心，是聲音的源頭。**那要怎麼做呢？

唱出真摯動人的歌聲有方法

要唱出富有真摯情緒的歌聲，有幾個前提我們必須要先完成：

1. 技術的純熟

在我指導歌手的過程當中，情緒詮釋會出現在基本訓練純熟並且肌力強度足夠之後。就有點像是運動或跳舞一般，因為動作的協調性已經非常熟練（成為習慣），就不怎麼需要意識去注意跟控制它。

舉個例子來說，當我們學會如何腳踏車，而且能熟練騎車的動作之後，往後騎腳踏車就會像是習慣一樣。在騎腳踏車的時候，也能看風景或跟旁邊騎車的人交談。

再舉個例子，我們在學習打籃球的一開始，會學習運球、走位、傳球及上籃等動作。當動作成為習慣後，在場上比賽時，完成這些動作幾乎是當球來時，是想都沒想就可以做到

的動作。因為我們必須把心思放在現場的情況,而非運動的行為本身上。

2. 信心產生習慣

當動作熟練後,如果你沒有信心認為你做得到,那你一樣會在執行動作上綁手綁腳;特別是在歌唱上面。

因為聲音的本質不可視也不可觸摸,讓演唱者在歌唱的時候常常會有很大的不安感。歌唱藝術的呈現是瞬間的、是下一秒你才會知道你發出來的聲音是如何的,甚至也無法精準得知聲音到底如何。

歌唱不像做菜,菜做好,還能有一些時間做盤飾。當我們不相信自己做得到的時候,不安的心理狀態就會油然而生,而這個不安的心理狀態,就會讓我們想要做出各樣的控制,為了完成自己的期待。但控制的方法又會來自我們對於聲音不精準的舊有認知,導致不正確的用力、用氣的方法。

我們可以想像一下:如果我們在場上打球,還在想著手

要怎麼動，腳要怎麼跑位，那一定無法好好打球。人在安心的狀態之下，是不會過度用力的。所以「說話的心態」以及「不聽自己的聲音訓練」極為重要。當你相信它做得到的時候，你是不會去專心確認自己的聲音的，就如同說話一般。

當以上這兩點完成，就進入真正的歌唱情感表達的大門。就像是嬰孩一開始學習講話，專心在學著「講出字詞」時，他們的情緒就是專心模仿出父母或他人的字詞聲音型態，但表達情緒仍然是以無字詞的聲音來完成。當字詞慢慢成為習慣後，才將情緒聲音和後天學習到的字詞作結合。

3. 點燃歌聲的能源

當我們回想一件事情、看一部電影、甚至聞到一個熟悉的味道，都會引發心中的情緒。可能是一則令人難過的社會新聞，會讓你心裡滿溢了不捨的情緒；抑或是另一篇講述著不公不義的政治事件讓我們義憤填膺。

心裡的感覺若滿了，就會從口裡發出，如果不能用字講出來，你會怎麼「講」？對不同的表演藝術而言，跳舞就是

用肢體呈現，繪畫用顏色、線條、圖像、媒材表示。而歌唱的我們就是透過聲音傳遞。就像嘆氣，心裡悶，就嘆了一口氣。若這口氣裡帶著聲音，那就是一聲無奈的長音；若這長音有了不同的音高變化，就成了一句「歌」。

所以其實人在現代，大部分講話還比唱歌「有感情」。我們應該沒有在跟朋友傾訴一件難過的事情，朋友覺得想要笑或者沒感覺到你的難過的經驗吧？所以**演唱者（傳播者）的人本發聲動機，就是有感然後發聲，才會有的真切精準的情緒表達（符號）。**

完全的自信：〔歌唱情緒表達〕實作練習

我們可以找一首喜歡的歌曲，試著以第一人稱的角度，寫下每一句歌詞的情緒。當這句歌詞就是你口中的話，你覺得你會抱持著什麼情緒講這句話？甚至是如果表達的對象或情境不一樣，你會不會產生不同的情緒，然後用不同的方式表達？

以下我們用陳樂融老師的經典作品〈天天想你〉（原唱：張雨生）其中一段當作例子。

天天想你 作詞：陳樂融 作曲：陳志遠

（惆悵）
當我佇立在窗前 你愈走愈遠 →無奈

（壓抑的激情）（小甜蜜）
我的每一次心跳 你是否聽見
mf p

（微寂寞）（溫暖）
當我徘徊在深夜 你在我心田
mf （但） mp

（幸福）（欣慰）
你的每一句誓言 迴盪在耳邊
f mf

音樂著作：天天想你　著作人：陳樂融／陳志遠
OP：飛碟音樂經紀有限公司　SP：Skyhigh Entertainment Co., Ltd.

　　我在歌詞上面寫了許多的情緒詞，也畫上了許多顏色。當我覺得字詞無法精確形容我的感覺時，我會用顏色畫上我的感受。有時藍色是憂鬱，也可能是悠閒放鬆的感覺，重點還是演唱者聽到歌、看到這首歌詞，進而產生感覺紀錄下心裡的感受。

　　在「當我徘徊在深夜，你在我心田」，中間我多加了一個「但」字，協助我能夠更確實的在情緒表達中感受從寂寞到溫暖的轉折。

　　另外在練習示範中我用了古典樂的記譜符號像是：P、F等音量大小的紀錄方式，寫下每一句「可以」大聲或小聲的地方。為什麼說是「可以」大小聲的地方呢？因為即使是同一個人，在不同的情況下，講同一句話，也會因為情境跟情緒的不同，每個字的大小聲跟音色也會不一樣。其實我們可以用任何自己看得懂的方式標記音量。

　　這個練習方法重點在於引發情緒後再發出聲音，而非制式的演唱出規定下的音量或唱法。但如果較難在演唱上以情緒詮釋，符合一般講話習慣大小聲的提示也可以幫助演唱者

進入情緒。像是「我想要吃飯」這句話，在一般講話習慣裡面，「想要」這個詞彙會自然加強語氣和音量。我們也可以透過這個方式輔助演唱者更容易達到情緒上的表達。

寫完歌曲情緒的感覺後，讓自己看著情緒詞，回想是否在生活中有這些類似的情境呢？慢慢的回想，然後我們的心裡應該會慢慢有感覺油然而生，再開口發出聲音。

請注意！**並非要你模擬出那樣的情緒會有的身體行為或聲音，像是「皺眉」、「哭腔」、「虛弱的氣聲」等。**而是要**單純到像是平常想到一件難過的事情，心裡會有感覺，然後會有想發出聲音的過程。**

透過這樣的練習，主動引發心裡的情緒後，再發聲歌唱。

以上所寫的是我的感受。我們可以試試看同一首歌，您會怎麼感受，然後詮釋呢？〈天天想你〉算是一首相當白話的歌曲，中文流行歌的歌詞相較於英文歌詞（特別是美式歌曲），往往更重視「語韻」和「詩意」。

所以中文流行歌曲並非都是以非常白話的方式呈現。像是林宥嘉演唱、向月娥老師作詞的〈殘酷月光〉中副歌的第一句「我一直都在流浪,可我不曾見過海洋」。

為什麼歌曲中的主角,稱自己不曾見過海洋?難道他住在南投?「海洋」在古典詩詞中曾被借代為「深愛之人」。唐代的「新樂府」詩人元稹寫下了「曾經滄海難為水,除卻巫山不是雲」出自他的〈離思〉,而這句話的典故來自經典古籍《孟子‧盡心》:「觀於海者難為水。」曾經看過廣闊深邃的滄海,其他的「水」都看不進眼裡了。

「海洋」是心裡所愛的人,一直都在流浪,表示他一直在尋找像這樣的愛情。要能夠唱好國語歌曲,其實並不容易。

如果是一首運用了許多譬喻的方式寫作的歌曲,該怎麼去感受及詮釋呢?我們可以選一首用了許多的譬喻、借代等具有詩意的填詞手法的歌曲,例如由厲曼婷老師作詞的〈離人〉來練習。在練習前可以先把歌詞印出來,仔細地看一下歌詞。

　　在這首歌的情緒表達實作中，我會在歌詞上先將譬喻或借代的筆法用白話描述再寫一次，記錄下自己的解釋。像是「銀色小船」，就是月亮。同時在語意上雖有表達但在歌詞上比較不完整的地方擴寫，讓自己在看到歌詞的時候能夠更容易感受情緒。也同樣加入大小聲記號及「∨」記號，讓可以稍微截斷聲音的地方斷掉，呈現像講話般的語氣。

　　其實所有的記號及註解都是要引發我們心裡的感受，回憶那段有類似情緒的經歷。這樣的方式，即便沒有經歷過歌曲中的經驗，也能唱出真摯豐富的情感。以〈你是我的眼〉這首歌舉例，第一句歌詞「如果我能看得見」，我們並沒有看不見的經歷，但我們應該都有一件「目前無法完成的夢想」，就如同這句歌詞「如果我能看得見」一樣。「看得見」就可以借代成一件目前無法完成的夢想，那產生的情緒就會是類似的情緒了。

　　歌唱情緒表達是很自然的事情，所以對我而言，學習情緒表達並不是學一件新的事情，反而是恢復人類的本能，而這樣**真切的表達需要完全的自信。自信於即便表達出自己所有的脆弱，依然相信聽者能接受這樣的自己。**

　　知名樂團宇宙人的主唱小玉，是我的學生。我記得當我們第一次以他真實的情緒來演唱的時候，他跟我說：「這樣好可怕喔！好像裸體唱歌的感覺。」

　　我告訴他：「對啊！這就是歌手的自信，即便是讓別人看光光你的心，一樣坦然無懼。」然後我們就這樣「裸唱」了一陣子。

　　在上課前，製作人小馬老師跟我說，他希望小玉可以更溫暖。在我還沒遇到小玉前就常聽到有人說他的聲音很像另一位歌手盧廣仲，但在課後，他的聲音不再像誰，就是小玉他自己。老師也覺得，小玉的聲音變溫暖了。

　　2016 年的第三張專輯〈一萬小時〉也是他出道後第一次入圍金曲獎，也是我們課後的第一張作品。

　　我常會跟我的學生說，歌唱是上帝給人類最美的禮物。她不單單是「好聽」。舉例來說，當我們唱著〈新不了情〉的時候，如果仍然感覺痛徹心扉，表示我們心裡面還有傷口，這首歌讓我們回憶起了「那個人」，而我們在心裡面還沒原諒他。

　　或許又是另一首歌讓你想起一個好久不見的朋友，這時候音樂歌唱提醒了我們，你心裡住著一個很珍惜的人。也可能是周杰倫的〈落雨聲〉，讓我們想到父母對我們的好，卻常常忘記父母的感受。

　　如果我們可以透過歌聲裡的提醒，原諒還沒原諒的人，同時釋放自己；和朋友恢復聯繫，重溫友誼；面對父母，放下驕傲，溫柔相待。我想，這個「歌唱」禮物真的好美。

建立正確的歌唱心態：
讓完美成為「習慣」

　　當我們的歌唱技巧準備好了，情緒也有了，但上台後總會遇到好多的狀況，而其中最直接的狀況就是緊張了。

　　我常會在講座時，問來參加的學員們：「大家喜歡唱歌嗎？」而大家總會異口同聲回答：「喜歡！」然後我就會想要拉學員們上台演唱，這時候大家又總會快速的低下頭，逃避我熱切邀請的眼神。「啊不是喜歡？」

　　我又繼續問。「大家喜不喜歡吃美食？那我請你吃東西好不好？」我問其中一位學員，通常回答都會是很興奮地說「好！」

　　為什麼同樣是「喜歡」，但是反應卻差這麼多？這兩種喜歡有什麼不一樣呢？在人前唱歌，往往是喜歡被喜歡的感覺。吃美食，就是喜歡吃東西這件事情的本質。

上台歌唱的緊張，跟面對喜歡的人很像。我們總幻想著自己在喜歡的人面前有著最好的一面，當對方慢慢走近，我們會撥齊自己的頭髮，拉平衣服，表現氣質。在告白的時候，那更是緊張了，各樣表現都不能有差錯，如果這時有準備告白的稿子，常常都是念得七零八落。**因為我們喜歡這個人，但更喜歡被眼前的這個人喜歡。我們想要給對方的叫做「完美」。**

當我們要在別人的面前唱歌的時候，就如同此般緊張，但是在浴室或是在自己一個人的房間唱歌卻不會。所以緊張的原因並不是因為「唱歌」這件事情，而是在哪裡唱歌、在誰面前唱歌。

我們期待透過歌唱，獲得別人的認同和喜愛。但如果價值被認同的決定權決定在別人的身上，我們當然會緊張。在台上唱歌的時候常常會有一種「無處可逃」的感覺。所有人都在看我們，似乎只要出錯了一點點，就會被抓到。

「手要放哪才對？眼睛要看哪裡？」表演不像自拍，可以在呈現的當下有時間「喬出」最好的角度、柔焦、美肌然後再修圖。觀眾的眼光從四面八方來，當表演者緩緩走上台，

我們可以從表演者的手不自主地晃動、不斷游移或注視著地板的眼神看出,「上台」這件事情逼迫著表演者,透過各樣的外顯行為找到安全感。

下台後,緊張的表演者對於剛剛在表演時的記憶常常一片空白,就像是創傷記憶,已經不知道剛剛發生了什麼事情。我們在台上期待著觀眾給予我們認同,但這件事情我們無法預期,而「完美」的渴望壓在我們的心上跳著,讓我們無法自在。到底什麼是完美?又該怎麼調適這樣的心境呢?

「完美」常常是我們描述一件事情「如我們自己的意」的形容。當我們進到一家裝潢精緻舒適的餐廳,服務生親切溫柔的接待我們到了位子上坐下。菜單設計質感好以外,也都是自己喜歡的菜餚。從上菜到用餐結束,甚至是洗手間裡的每一個小細節,都讓我們感覺到期待被滿足了,甚至驚喜。我們會說,這是一次完美的用餐經驗。

但歌唱並非像餐廳出餐,所有的細節都可以在作品呈現前擺盤完成。歌唱的呈現是瞬間的,甚至有時是不可預知的。歌唱屬於表演藝術的一種,大部分的表演藝術如:歌唱、舞

蹈、戲劇的呈現都是瞬間的完成，同時在台上的動作已經完成了，就不能修改，不像食物擺歪了，還可以重擺，我想這是導致緊張的原因之一。

同時我們以上面的例子就可以了解，「完美」沒有絕對的定義，**完美是個人主觀的感受。並沒有任何一個人的特質叫做「完美」**，而「完美」這個從腦裡出現的謊言引發出的恐懼不只出現在我們身上，連我們稱為「女神」、「男神」的演員歌手，也有這樣的恐懼。

曾經指導一位新生代氣質人氣女星，她非常漂亮高挑，近年演出許多齣偶像劇，後來更因為一齣古裝劇爆紅。我們第一次上課時，她展現了滿滿地友善和親和，但她的緊張仍然透露出在她的肢體表達跟眼神上。

我們慢慢聊到她許多的故事，她告訴我其實當她在每次講話前，她真的都非常緊張。課程中，我開始帶著她慢慢的發出聲音，以各樣的情境協助她，甚至是一起吼叫，讓她可以自在地揮灑聲音。我告訴她，**你不需要給我完美，因為妳的真實，就是你聲音裡美好的原因**。一堂課的後半堂，當她

的心自由後，她發出了既厚實又明亮的聲音。

當我們想要給出一個一輩子都給不出去的東西「完美」，我們當然要緊張。誰不心虛啊？但這個從完美而來的謊言，卻深植在大部分人的心中。**真正的自信來自於，我們是誰，而非我們擁有了什麼。自信於我們每個人都是上帝珍貴的孩子，珍貴在於我們都不一樣**。當我們以真實面對他人和自己，就能安適。當我們無法接受我們的真實，就會不安焦慮，而這樣的不安焦慮就會影響我們聲音的穩定性。

歌唱裡的穩定，是我們在表演時所期待要呈現的技術性完美，但這個心態並非是表演時我們當下要思考的事情，而是要**讓技術性的完美成為「習慣」。既然是習慣，就不需要思考，自然就沒有擔心。**

歌唱，基本上可以說是「運動」的一種，只是帶著更多的情緒跟表達目的。**歌唱的「完美」，指的是技術上的完整呈現**。歌手在技術上的幾個基本條件，我個人認為有：**穩定的音準、節拍、掌握自如的音量和音色、寬廣的音域。而這些訓練應該要在上台前就要完成**，就如同打球的基本動作，

應該是在上場前就練好，而不是在場上才在想腳要怎麼動、手要怎麼揮。

　　上萬次的發音時會用到的肌肉群訓練、發聲氣息的協調性訓練以及心理素質訓練，應該要在表演前持續訓練至穩定然後成為習慣。上場時就不需要再想我要如何給出「完美」，只要自然的情緒表達，就能完成精準的聲音呈現。

讓真實取代完美：
〔揮別緊張〕實作練習

　　歌唱表演除了聲音的呈現以外，我們的「外在」也是表演的內容之一，而這個外在內容，包含我們的服裝道具、妝髮、肢體、表情等等。這些表演外顯的符號，也同樣的會成為我們表演時在意的一個部分。

　　當技術的展現成為習慣後，接下來才是歌唱情緒的表達，但是我們的緊張卻會影響我們的表現。在這幾年指導歌手、音樂劇演員的經驗當中，除了反覆的技術訓練，心理素質訓練也是極為重要的一環。以下就跟大家分享我們在訓練歌手及演員時常使用的一個練習。

鏡像訓練──自我認同訓練

　　透過觀看鏡子裡面反射出來的自己，不做任何的評論，做到單單花時間注視自己，接受自己真實的全貌，有助於表演者在演出前穩定心情。

平時在上台前（表演、演講、在眾人面前發表意見前皆可）也可以常常練習，緊張感將會大幅降低，而且將會一次比一次更安心。

在整個練習中，會有許多的念頭產生。一般在這個練習的一開始，可能會去撥自己的瀏海、拉自己的衣服，為了讓鏡中的自己看起來好一點。但請不要去做這些動作。我們可以嘗試以下練習：

1. 站在全身鏡前注視著自己，花五秒的時間好好地把自己從頭看到腳，從頭到眼睛，鼻子慢慢往下看。肩膀、胸、腰部、臀部、腿、腳。
2. 再用五秒的時間，慢慢從腳注視到小腿、大腿、然後臀部、腰部、胸、肩膀，最後回到眼睛。

在注視的過程裡，可能會發現自己變胖了，可能發現了一顆新的痘痘、臉兩邊不對稱的這麼明顯、肩膀不一樣高。這個時候請止住思緒，停止自己對自己的評論，只要靜靜的看著自己。

過程當中如果有感受到哪邊的肢體緊繃，緊繃的原因可能是兩腳站太近、手握拳了等等，請動動身體，放鬆用力的地方。

從剛剛的整個練習的過程中，我們會發現：論斷自己完美與否的第一「鞭」，是來自自己。**即便我們什麼都沒有做，就只是站在那邊，但還是看不下去我們自己的樣子。**我們在腦子裡假設了觀眾的反應會跟自己的反應相同，就是覺得自己不好看、不好聽，但這樣的焦慮常常都是自己想出來的，而且往往連自己都沒有意識到。

通常我們總是把「注視的時間」花在所喜愛的事物上。注視著自己所喜愛的人、可愛的貓咪或者一朵剛開放的小花。有時候這樣靜靜看著，心情也會很開心。我們就只是靜靜的看著，把時間花在所愛的事物上。

因此，**我們也應該透過「注視」這個動作，來接受當下的自己。**你愛自己嗎？我想不只是表演者，每個人都應該學習去愛自己。把時間花在自己身上，注視著自己然後接受自己，你會發現，當你接受自己的時候，你會感到安適，也會打從心裡相信別人也會接受自己。

　　許多在我們眼中「特異獨行」的人，總是吸引我們的目光，我想，這是因為他們安適於自己的樣貌。或許是五顏六色、或許是黑白灰階，**無論現在的你如何，接受吧！先真實然後才會美麗。**

唱出好聲音

我們要如何發出「好聲音」？

「要聽自己唱得好不好聽阿，才可以修正自己的聲音。」

「要聽音準，準不準啊！」

「如果我不用力，就會破音。」

「如果我不送更多的氣，拍子就會唱不滿。」

在我們教學的過程中發現，學生一開始練習的時候，往往會很難相信，真的不用力高音可以唱上去，同時也會擔心發出不好聽的聲音而膽怯。

要一個學習過一堆控制聲音方法的人，相信不控制聲音，才會發出好歌聲，真的是不容易。但請不要灰心，多嘗試幾次就能夠有很大的突破。

透過〔i〕母音練習，
讓發聲效率及穩定性大躍進

　　當確定自己真的喜歡唱歌，也了解在歌唱及發聲的過程中可能會遭遇許多困難或是瓶頸的原因，進一步學習如何唱出有情感及個人特色的歌聲後，我們就要直擊歌唱發聲練習的核心了！

　　首先我們透過圖示帶大家了解發聲的過程。

歌唱發聲流程圖（一）

（陳咸廷繪製）

歌唱發聲流程圖（二）

（陳威廷繪製）

　　從以上圖示我們會看出，當我們有了發聲動機，發聲的動機引發了身體動作，進而產生聲音。在這個過程中，「認知」也會影響參與發聲的動作。就像是覺得「高」，身體就會用力，這就是認知影響發聲的例子。

　　越原始的我們，被「認知」影響的越少，在發聲的自由度上越高。我們可以回想一下嬰兒的哭聲，宏亮、持久，反觀社會化後的我們，開始被告知如何發聲才「正確」，才符合禮儀，但其實我們對於原始的發聲狀態仍然是渴望的。

　　歌唱的人總希望音域可以更寬廣、音量能更大或更細膩，為的是更能揮灑情緒外，更有原始的目的：吸引外界注意、求偶、競爭。就如同在運動競賽的目的，讓我們可以跳更高、跑更遠、更快等種種運動展現，歌唱其實也算是運動的一種。

　　當我們看到獵豹跑出時速 110 公里的速度、蝙蝠發出 120 千赫的聲音總覺得很自然，因為他們是動物。但我們似乎也忘了我們自己也是動物的一個事實。我的歌唱恩師盧蘭青老師的發聲音域為五個八度加一個大六度，比一般人寬廣非常多。當我們覺得異於常人者總是特別厲害，但很有可能他們只是保留了我們人類原始的能力。

　　在圖示中我們會看到，有許多種模式完成了發聲的過程。而這些模式會因為有不同的動機而產生不同的聲音表現。發聲的動機引發了身體動作，身體動作造成聲音的型態多元性。

　　在這個發聲的過程當中，我們透過發聲肌群的強化、以及發聲協調性的增強，讓發聲所需要的肌肉強度及彈性能夠

滿足我們發出更多的聲音的目的，就像是運動的基本訓練，可以幫助我們完成原本難以完成的動作。

所以接下來的階段跟大家分享我們獨特的發聲協調性訓練方法。

在良好的發聲構造協調性裡面，主要有兩大區塊：

1. **穩定的基礎發聲。**

2. **彈性佳、強度夠的發聲肌群（構成共鳴腔體的口咽腔肌群）。**

聲帶是我們發出聲音的構造，就像是吉他的弦、薩克斯風的簧片。聲帶穩定的發聲需要有穩定的氣息作為基礎條件。而穩定的氣息量來自於大腦下意識的配置，每個音高都有它最適合的氣息量。透過〔 i 〕母音練習，可以讓我們的發聲效率及穩定性大幅提升。

【唯一的發聲練習－〔 i 〕母音】（[i] 發音的發音為一二三的一）
氣息與聲帶之間的協調性訓練
（＊練習法來自盧蘭青舌控聲樂學）

　　我們的練習，透過極少的氣息發聲，讓聲帶旁的肌群因為大腦的下意識發聲動機，做到發聲最直接單純的動作，而不透過有意識的主動氣息或力量發聲，避免聲帶承受過多從橫膈膜過度加壓來的氣流，或不自然的肌肉使用所產生的壓力，讓聲帶跟氣息之間的協調性達到最佳狀態。

　　在我們的教學經驗中，許多做了此練習的學員，三分鐘左右就會有發聲立即變輕鬆的感受，同時也常見到音色瞬間優化的效果！

步驟

1. 舌尖放下排牙齒背面，上門牙快速咬舌尖面一下，然後自然分開。

2. 以最小的**音量**、最自然的**音高**（一般講話的音高）、最自然的**呼吸**（發聲前不需要吸飽氣，自然換氣即可）發

[i] 母音發音練習示範

3. 練習過程中，專心默想「**小聲**」的指令。

4. 快沒氣的時候，舌尖微頂下排牙齒，同時默念「**不給氣**」
 的指令。

Tips1. 快速咬舌尖面時，舌尖仍在下排牙齒原位。

Tips2. 練習過程中，確保舌尖持續碰在下排牙齒。

Tips3. 指令只要在腦子默念即可，不需要主動去做，以「不
 給氣」指令為例，不是主動憋氣，只要默念即可，
 就像在腦中默念一個人的名字那樣。

Tips4. 不要感覺口腔的感覺、也不要主動控制氣息，專心
 默念指令即可。

Tips5. 不要主動用氣息想延續聲音，否則會浪費掉更多氣
 息，同時身體會主動擠壓空氣，讓身體緊繃。

[i] 母音發音練習圖

我們為什麼不在「基礎發聲練習」上練習音階練習呢？因為音階的概念中有一個部分就是以「距離」組成。只要有距離的概念就會有恐懼，同時也容易產生心理制約的問題。

這個練習只是要練習聲帶與氣流間的協調性，並非要面對發聲時的恐懼。另外，**我們只練習母音〔ｉ〕的原因是，它是所有母音裡面，讓聲帶閉合最佳的母音。**

在練習過程中，不要去感覺口腔跟喉嚨的感覺，因為不同的音高，口咽腔的幾何形狀都不一樣，再搭配上不同的字詞，又會有不同的口咽腔空間變化。所以有許多人會覺得唱音階很順，但搭配字詞就難唱。因為我們常常在唱字詞的狀態之下，想要去找唱音階的感覺，就是在不同的狀態下想要重複同樣身體的感覺，基本上是非常困難的。

有助聲音穩定度與續航力的
共鳴構音肌群

　　當穩定的聲音基頻發出，需要有共鳴腔體配合來加強音量、美化音色。就像是樂器一樣，以吉他為例，如果吉他只有琴弦，沒有琴身的共鳴箱，單單撥動琴弦，那琴弦所發出的聲音只會是類似「雜音」的音色。

　　我們人體在發聲時，一樣也需要有一個良好的共鳴空間，以達到我們發聲的目的：使聽者精準聽到我們的聲音及聲音裡的所要表達的情緒和訊息。

　　我們人體發聲主要的共鳴腔體是口腔及咽腔，而這兩個空間也是我們可以去訓練的。

　　當我們發出不同音高及字詞的時候，口咽腔空間會有下意識不同的動作產生。但如果我們這些構成共鳴腔體的肌肉群沒有足夠的彈性就無法形成剛好利於聲音基頻共鳴的空間。如果這些肌肉群的強度不足，也會讓高音、長音等這些

並非常常會發出的聲音型態，因為共鳴腔體形狀無法長時間穩定維持，導致聲音的穩定度和續航力不佳。

就如同我們在第二章第一節「我是不是個天生的歌手？」中所提到的那位創作歌手，因為他聲帶較短，口咽腔空間大，所以發出來的聲音虛、不紮實。那該怎麼辦呢？**我們可以透過「抵伸捲舌」的訓練，讓我們形成共鳴腔的肌群可以做到更多的動作，以配合聲帶所發出來的基頻。**

「**抵伸捲舌**」透過舌頭的間接訓練構音的肌群如：軟顎向後提拉、下降、縮小咽腔空間（無法主動用意念移動軟顎，因為軟顎為不隨意肌）

或是透過「**伸捲舌**」訓練舌尖的敏感度及力度，移動舌尖，改變前口腔的空間，進而改變咽部空間形狀及大小。

上述都是訓練共鳴空間彈性的方法。當練習量增多，其肌耐力、瞬間爆發力就會增強，穩定度也會提升。

當發出基頻的聲帶和氣息穩定了，共鳴腔體的彈性跟強度也足夠後，我們樂器的「硬體」就準備好了。

　　但「軟體」呢？操作者的認知思維，就如同電腦中的「軟體程式」，我們必須要改變原有的歌唱認知，才能正確驅動之前所訓練好發聲所需要的肌肉動作，不然進步的幅度還是會相當有限。

　　當歌唱如果有認知的主動參與，就會讓發聲的結果改變，而這個改變可能並不會是我們的期待。

　　所以接下來我們透過「**歌唱思維訓練**」的步驟，截斷發聲時因為知識所帶來的認知，恢復到發聲的原始動機，就能慢慢除去因為不精準認知造成的發聲恐懼，之後再帶入情緒，就能夠自在的歌唱了。

唱歌時不可以聽自己的聲音

「什麼？唱歌時不可以聽自己的聲音？」

這是許多人聽到這句話的第一個反應。

是的！唱歌時不可以專心聽自己的聲音。為什麼呢？

我通常在課堂上都會反問學生，那為什麼要聽自己的聲音呢？

「要聽自己唱得好不好聽阿，才可以修正自己的聲音。」

「要聽音準，準不準啊！」

這是最常聽到的兩個答案。但是這些答案真的合理嗎？

我們想一下，當我們聽到自己發出的聲音，跟別人聽到我們發出來的聲音，音色是一樣的嗎？不知道大家有沒有把自己的聲音錄下來聽過，應該跟自己印象中的聲音不太一樣

對吧！為什麼會這樣呢？

國中上的理化課告訴我們，當聲音經過不同的傳導物質時，音色會因為經過不同的介質造成聲音能量被吸收或反射的程度有所不同，我們可以用生活中的例子來驗證這件事情就可以很好理解了。

當我們發出聲音的同時用棉被蓋在嘴巴前面，聲音經過棉被再往外傳出，聲音的部分能量被柔軟的棉被吸收掉，所以聽到的聲音會是悶悶的，不會是很明亮的聲音。或者是當我們潛到水中游泳時，聽到水面上傳下來的聲音，音色也會不太一樣。

同時，聲音在不同介質的傳播速度是這樣的：固體傳聲 > 液體傳聲 > 氣體傳聲。所以我們第一個聽到自己的聲音是從身體傳導到耳膜的聲音。當聲音經過骨頭、肌肉、筋膜等等身體組織，聲音的音色早已經改變。所以**當我們聽到自己發出好聽的聲音，未必別人聽到的就是這個好聽的聲音。**

此外，透過聽自己聲音去調整自己的聲音這件事情，我們前面的章節有提到，我們對於聲音的認知並不精準，感知

也有誤差，所以**我們並不知道如何精確的協助聲音，所以會產生錯誤的用力、過度用氣、憋氣等行為**。即便調整出我們認為「對」的聲音，別人聽到的也不是我們聽到的那個同樣的音色。越聽，只會越焦慮。因為自己所預期的跟自己聽到的結果並不一樣。

那聽音準呢？請問大家聽到自己音不準的時候來得及嗎？已經來不及了對吧！**所以在唱歌的當下聽自己的音準是沒有意義的。**

我曾擔任 VOX 玩聲樂團的聲音指導，他們是演唱 A cappella（無伴奏純人聲合唱）的演唱團體。我們在訓練聲音的和諧度時，我給予他們的要求是「**不可以聽自己的聲音，要專心聽彼此的聲音**」。當他們專心執行這個要求時，他們的聲音和諧度到達了極佳的水準。

歌唱時的音準應該是在表演前記得旋律，而不是在表演當下確定的事情。而**音準的穩定度也來自於發聲肌群的協調，所以基本功的訓練也會直接影響聲音的穩定度。**

　　另外一個「聽自己聲音」的目的是：享受在自己的聲音裡面。但如果我們想要成為一個能感動人的歌手，這件事情是我們千萬要避免的。 就如同前章所述，**我們的演唱需要有一個對象，把歌唱表達的重心放在別人的身上，歌聲就會自然動人。**

那要怎樣練習「不聽自己的聲音」呢？

在「歌唱發聲流程圖」裡面我們會發現，專心聽自己的聲音的目的是想要控制聲音。在不精準的「認知」參與了發聲過程狀態之下，產生了不確實的控制行為。所以我們只要阻止「專心聽自己聲音」的這個行為，「認知」就不會參與發聲過程，「有意識控制聲音」的這個行為就不會產生了。

當我們在講話的時候是不會聽自己的聲音的，反而在講話的時候，音量、字詞、音高、音色都會符合我們的情緒與個性，且鮮少有誤差。為什麼講話的時候，會不聽自己的聲音？因為我們在講話的時候通常是有對象的。**在唱歌的時候，我們也要專注於我們演唱的對象，才不會去聽自己的聲音，情緒表達也才會正確。**

可是「專心聽自己的聲音」這個動作，已經在我們的歌唱習慣裡存在太久了，若僅僅只是告知演唱者要把注意力放在聆聽的對象，還是會很難抗拒專心聽自己聲音的「渴望」。因為歌唱裡的控制來自於恐懼，恐懼發出不好聽的聲音。

「如果我不用力就會破音。」

「如果我不送更多的氣，拍子就會唱不滿。」

但其實用了力，聲音才會不好聽、送了更多氣就會有更多的氣被浪費掉。**因為恐懼而產生的行為通常不會有什麼好結果。**

我們需要透過一些方法，讓我們在演唱時「練習」不專心聽自己的聲音，將發聲上的恐懼趕出我們的心門外，進而讓我們之前練習的基本動作所建構起來的發聲肌群可以好好運作。

在歌唱思維訓練中，我們**透過「默念指令」**訓練學生們克服對聲音的恐懼。什麼是「默念指令」呢？也就是我們**在發聲演唱時，在腦海中默念特定的詞彙。**

歌唱思維訓練利用了**我們的大腦在同一個時間點上面只能思考一件事情的這一個特性，產生了這個特別的練習。**或許我們可以「一心二用」，在吃飯同時看電視、邊騎腳踏車邊聊天，但在思考上面，必須要有時間的順序，才能夠「好好思考」。

　　我們可以試試看在同一時間點上思考一下，晚餐要吃什
麼跟宵夜要吃什麼。我們應該會完全沒有辦法思考。必須要
先想晚餐吃什麼，再想宵夜吃什麼，才能夠好好思考。

　　我們可以利用大腦的這個特性，透過大腦專心默念指
令，不專心聽自己的聲音，「抗拒」我們主動控制聲音的動
機。

　　為什麼說是「抗拒」？接下來的練習在理解上並不難，
但練習上會有些「辛苦」。因為它是一個「改變習慣」的練習。
改變原有在發聲的時候，聽自己聲音的習慣；對抗原本要控
制，才能夠好好唱歌的安全感。

歌唱思維訓練：默念指令練習一

默念指令練習一示範

- 我們用**母音〔ａ〕**（發音為中文的「阿」）唱一個八度的音階，從**中央Ｃ**唱到**高音Ｃ**。
- 同時在發聲的過程中，在腦子中專心默念「**不出聲**」的指令。（以下用簡譜方式記譜）

1 2 3 4 5 6 7 1 7 6 5 4 3 2 1

＊以上越粗的黑線表示要更專心默念指令，對抗想要聽聲音的念頭。

在上面的練習中應該會發現，低音的時候比較容易默念指令，隨著音越來越高，心裡會越來越想要「幫助聲音」，也就越來越難專心默念指令了。所以越高音要越專心默想指令。

當我們把注意力從恐懼的事情上轉移到另一件事情，就會安心，進而避免因為恐懼後產生的行為。

練習重點在於「**默念指令**」，而不在確定聲音好聽與否。**當我們越專心默念指令，我們就越不會聽自己的聲音。**在這樣的狀態之下，我們之前所練的基本功就越不會被我們的認知干擾。

指令「**不出聲**」，**並非真的不發出聲音，而是在腦海裡專心默念這三個字，如同在腦海默念自己的名字一樣。**指令的目的除了讓我們專注的點從聲音上轉移外，更有其不同的效果。當我們默念了不同的指令，身體會有不同的動作產生，不單單只是轉移注意這麼簡單。我們在本書中的思維訓練，都使用「不出聲」這個指令當作練習。

在練習過程中會慢慢發現，隨著一次次的練習量累積，我們的心會在發聲的狀態下越來越安定。心裡越安定，身體就越不會想要用力去協助聲音，就會慢慢地不聽自己的聲音了。因為我們的心會慢慢被安撫，「**原來我不控制，聲音反而會更好更輕鬆**」這樣的念頭就會慢慢植入我們的心中。

歌唱思維訓練：默念指令練習二

默念指令練習二示範

- 我們用**母音〔a〕**（發音為中文的「阿」）唱一個八度的音階，從**中央C**唱到**高音C**。
- 這次我們以**三度音**的音程來練習。每個音**唱兩拍**，在發聲的過程中一樣專心在腦子中專心反覆默念「**不出聲**」的指令。（以下用簡譜方式記譜）

1 3 5 1 5 3 1

＊以上越粗的黑線表示要更專心默念指令，對抗想要聽聲音的念頭。

　　我們可能會發現因為音程變大，在從一個音變化到另外一個音的時候，會有更大的不安感。

　　此時請更專心默念指令。

第四章｜我們要如何發出「好聲音」？

歌唱思維訓練：默念指令練習三

默念指令練習三示範

- 我們用**母音〔a〕**（發音為中文的「阿」）唱一個八度的音階，從**中央C**唱到**高音C**。

- 這次我們以**五度音**的音程來練習。每個音**唱四拍**，在發聲的過程中一樣專心在腦子中專心反覆默念「**不出聲**」的指令。（以下用簡譜方式記譜）

1　5　1　5　1　5　1　5　1

＊以上越粗的黑線表示要更專心默念指令，對抗想要聽聲音的念頭。

　　更大的音程，會讓我們有一種「**從一個音跨越到另一個音**」的錯覺，而這個錯覺就是我們第一章曾提到的「高低音觀念」以及鍵盤樂器帶給我們的音跟音之間是距離關係的認知。

　　此時需要更專心堅定地默念指令，就能克服這種恐懼感。

歌唱思維訓練：
默念指令練習四 —— 歌曲練習

我們可以用知名女歌手 A-Lin 御用製作、作曲編曲老師——游政豪老師作曲，由鄔裕康老師作詞的〈給我一個理由忘記〉中一段曲子當作練習曲。

演唱時請在腦海中專心默念「**不出聲**」的指令。

碰到越高音或心理會因為音程關係感到不安的地方要越專心默念指令，這個練習會是所有練習裡最不容易的一個。在我們教學的過程中發現，學生一開始練習的時候，往往會很難相信，真的不用力，高音就可以唱上去，同時也會擔心發出不好聽的聲音而膽怯。

請記得這個**練習重點不在發出好聽的聲音，而是有沒有在發聲演唱的同時專心「默念指令」**。當我們確定有專心默念指令了，前面練習的基本功就會自然運作。

在北京學習的過程中，這個部分是我最難克服的練習。
老師當時只有很單純地告訴我就是專心默念指令。曾經學習
過眾多發聲法的我，想要融合各家學派的方法解釋盧蘭青老
師給我的練習，並加入在實作裡面，但卻唱得一塌糊塗。

要一個學習過一堆控制聲音方法的人，相信不控制聲
音，才會發出好歌聲，真的是不容易。我需要完全相信老師
所說的，才會放心且持續的練習，所以**當我們在做以上的練
習時，請不要灰心，多嘗試幾次就能夠有很大的突破。**

當時還不理解這個練習的用意，但當突破後，才發現這
個練習的獨到之處。讓我以前練習難以突破的音域在短時間
內有了極大的突破。

記得當時練習的歌曲是張惠妹的〈聽海〉，我可以用真
音原 key 完整演唱。這是以前學習的過程中，想也想像不到
的事情。

歌唱思維練習有認知心理學的根據。從我們在歌唱時的
思維下手，避免過去對於聲音的不精確認知參與發聲動作，

讓我們的基本功練習可以在思維練習之下自由運作，輕鬆發出好聽、順暢的聲音。就好像運動，練好基本功後，上場打球就是下意識完成動作。

上課過程實記

如何解決
説話用嗓過度的問題？

　　除了歌唱和演員的聲音訓練，我們的教學團隊在教學的過程中常常會遇到用嗓過度的朋友。有主播、醫師、老師還有各類業務等專業人士。常常一整天講話下來，到了下午就感覺聲音變得沒有力度，然後下班的時候已經聲嘶力竭。通常會產生這樣的問題是因為不正確的用嗓所導致。以下跟大家分享造成不正確用嗓的原因。

● **原因一**

　　通常一開始講話都還好，但是可能因為環境吵雜或者為了讓別人聽得更清楚，這時我們就會想要更用力説話或用各種方法，來讓自己的聲音被人聽清楚。

　　用力講話時，咽部會過度緊縮，使得氣管裡的氣流速更快（有點像是邊憋氣邊用力講話的感覺），同時聲帶承受過多從下方來的壓力，但因為我們有發聲的目的，聲帶要靠近才能震動，造成聲帶必須更用力才能穩定靠近振動，以至於整個發聲結構緊繃，聲帶容易受損發炎。

● 原因二

　　長時間講話下來，軟顎及舌頭肌群力量不夠了，造成舌頭往喉嚨後下方掉，使得我們的咽部形成過大的空間，過大的空間使得聲音裡的低頻變多，聲音會變得混濁，同時聲音音色會變得比較虛，不紮實。

　　同樣的在此時如果有講話的需求，為了讓對方聽清楚我們的聲音，或者因應我們想要繼續講話的目的，強迫自己用力去講話，也會造成咽部空間不正常的擠壓。

　　因為發出的聲音不符合我們的期待，進而產生的錯誤操控方法，很容易讓我們的聲帶不舒服。因為就如第二章所說，我們操作聲音的方法，來自於我們的認知，但這些認知其實並不完全正確。**但其實只要去改變我們對聲音的認知，就能直接改變我們操作聲音的方法嘍！**

改善方法

　　我們發聲是要讓別人聽清楚我們的聲音，只要把這個目的確定了，其實我們很容易的就能夠輕鬆地去調整聲音了！

　　在一群人在講話的同時，容易被聽到的聲音無庸置疑的第

一個條件就是音量要大，再來就是聲音要夠明亮。

音量大的首要關鍵在於協調的發聲結構，這個部分可以請大家參考 P.190 的〔i〕母音練習。有了協調的發聲結構，音量就會增大，自然也就不需要太費力發聲了，只要持續練習一定會有進步的喔！

如何使講話聲音明亮呢？

聲音不明亮的原因除了聲帶本身病變外，共鳴腔體不夠協調，也是一大原因（詳見 P.76）。過大的共鳴空間，使得聲音裡的低頻太多，聲音會有不具有穿透力、不明亮、虛、混濁的問題。而這樣的問題只需要透過 Mr. Voice 系統中的〔i〕母音及「抵伸捲舌」訓練就能夠快速改善，但如果還沒有實際上課練習口咽腔肌群，我們可以怎麼辦呢？

只需要一個小動作，就能幫助大家在講話的時候更輕鬆，甚至是平常講累了，也能夠應急改善當下的聲音。**將舌尖向前靠，聲音明亮度就能提升。**

Step1. 將舌頭向外伸出到底三秒。

Step2. 把舌頭收回口內，同時確保舌尖有碰到下排牙齒。

Step3. 講話時，只要是在咬字上舌尖能夠碰到下排牙齒背面的字一定要碰到。

Step4. 把注意力放在舌尖碰到下排牙齒的觸感。

這樣就能夠改善因為舌頭向後落下所產生的聲音虛、不夠明亮的問題了！

聲音是陪伴我們一生的朋友，當你好好照顧她，她就會用吸引人的「魅力」來回報我們和身邊的人。以前跟朋友出去聚會，自己講話的聲音，都會被埋沒在眾人之中，在積極練習後，聲音有了不小的突破，也因為這樣的經驗，協助了身邊許多朋友，期待大家都能夠因此分享，能夠自由發出動人的聲音，祝福大家！

慎用耳機，降低噪音干擾也提防聽力受損

常常有許多人忽略聽力的保健。畢竟對大多數人來說，聽力與生俱來，不去特別在乎就好像它不曾存在過一樣。但只要聽力受損，對於音樂人或演唱家而言那真是一大噩夢。許多聲音裡的細節都有可能因為聽力受損而聽覺感受不如往日那樣的敏感，那表現出來的音樂就會有差了。

聽力受損在目前的醫學上並沒有可以使其完全恢復的辦法，而且聽力問題會隨著時間慢慢明顯。

暴露在音量過大的環境裡過久像是夜店、演唱會現場、會持續發出大音量的工廠等等，這些地方都會對聽覺容易造成太大壓力和刺激。但除此之外，我們在日常生活習慣中仍有積極應對的方法。

現在因為使用行動裝置播放音樂的普及，耳機就成了大眾的生活必需品了。但如果在聽音樂的過程中，沒有好好調節音量跟選擇耳機，有可能聽力就會被每天不注意的小習慣悄悄地偷走了！

能夠有噪音隔絕功能的耳機，主動降噪功能的耳機會是聆聽音樂的首選。像是能密合耳朵的耳罩式耳機或者是耳道式耳機。我們可以透過耳機噪音隔絕及抗造的功能，減少環境音干擾、屏蔽掉外界噪音，避免因為聽不到音樂聲而音量越調越大的問題。

特別感謝

　　首先，我想要向許多的音樂及歌唱聲樂領域前輩先進致謝。謝謝您們一直以來在歌唱及聲樂教學研究上的努力及付出，讓我們得以站在巨人的肩膀上放眼一個富有盼望的未來，令我們這些後輩能夠擁有不同眼光去發現這個美妙的歌唱世界。

　　感謝一路在歌唱及歌唱教學上支持過我的每一個人，特別是高中時期一起愛唱歌五校（建中、北一女、景美女中、松山高中、華江高中）流行音樂社的社員們。歌唱的單純美好從我們當時一起創立社團的那個決定開始，我們一直努力維護著，讓我們親愛的學弟妹們能夠快樂的學習歌唱、學習分享與團隊合作。若不是你們，我想我或許不會成為一位歌唱老師吧！

　　謝謝在我的歌唱學習過程中一路協助我、鼓勵我、指導砥礪我的每位老師們——萬華國中的廖芳櫻老師、羅吟芬老師，華江高中的導師莊老師及呂老師，您們總是鼓勵我努力完成自己所愛的事情，同時給我最適時的建議和鼓勵。感謝王雲裳老師當時對流行音樂社的支持，以及許祝君老師您送我的人生第一張饒舌專輯，衝擊了我對音樂的想法。

　　謝謝彎的音樂陳建良老師願意相信我，也總是耐心地跟我

分享對音樂及人生的想法。謝謝王治平老師常常會想到威宇，並給我許多學習的機會。謝謝華亞國際的周志華老師總是默默的關心支持我。謝謝我最親愛的小碩姊姊，總是關心我像關心自己的弟弟一般。謝謝台大音樂所的蔡振家老師，給了我好多有趣的想法和支持。謝謝小圭老師、小豪老師、Jerry，總是毫無疑問地支持著我，還有陳樂融老師、陳建騏老師、周姐、張衛帆老師、林夏蒂老師、徐向立老師、楊文忻老師、蔡岳倫老師、官姊、葉娜心老師，謝謝您們！還有好多好多的老師前輩、還有好多好多說不完的感謝，能夠有這些前輩們，讓我能夠勇敢地在音樂及歌唱教學上往前邁進。謝謝您們！

謝謝跟我一起唱歌玩音樂的好夥伴，心梅、文強、哞、奕哲、健一、羅晴，跟你們在一起我總是好開心。謝謝我指導過的每一位學生們，你們讓我看到了聲音裡的更多可能，有更充沛的動力汲取更多關於歌唱及聲音的一切。

感謝我的事業夥伴 Weber 總是無條件的支持著我。感謝 Mr. Voice 台北中心、高雄中心每一個夥伴們的努力，宗融、安立、俊諺、義均、Danny、乃嘉、聖哲、易達、佳鎔、小余、Andy、毛豪、Dada、阿成、馨瑋，有你們的付出我才能夠無後顧之憂地衝刺。

為了讓這本書更淺顯易懂，在寫作的期間，總是被我打擾但卻非常樂意給我意見跟協助的朋友們：珍儀、Mayo、恩年、小冰、顏豪。

感謝在北京學習期間的每一位長輩及朋友給我的支持，Evan 姊、啟峰哥、Mary 姊、Patty 姊、Rosa 姊、雲姊、效遠哥、Christine 夫妻、Tony 哥、Rita、Rachel、千妮、雲翔、北京首都教會的弟兄姊妹、東東、莫里建學長，你們讓我真的把北京當成了第二個家。讓我在學習期間，深深感到被愛。

謝謝我的教會生命河教會吳牧師，您總是給我最溫暖的力量，用禱告和陪伴支持著我。謝謝台北真理堂敬拜團、江子翠行道會敬拜團夥伴們給我的回饋和禱告中的陪伴。

感謝我的恩師──盧蘭青，您讓我有了不一樣的角度看聲樂。同時以您謙和真誠的身教教導了我，讓我除了在演唱上大幅進步外，更學習到了許多美好的人生道理，感謝您。

感謝我的爸媽、弟弟、妹妹、阿姨和阿嬤，總是無條件支持著我。Line 裡面，媽媽總是在問我幾點回家，總是晚歸的我，回到家沒有例外的都是 12 點以後，但常常都還是有爸

媽幫我準備好的食物，謝謝我的家人給我的關心和愛，讓我可以自信且健康地前進。

我還要感謝我辛苦的城邦原水團隊們，為這本書的編輯製作與行銷戰戰兢兢，努力以赴，希望能呈現給讀者最實用的內容與包裝，希望讀者能看到我們的用心。

最後感謝上帝，創造了美好的人聲，讓我有機會以我短淺的知識窺見祢創天造地中關於歌唱的美好，但卻已經讓我無比讚嘆。謝謝祢帶領我走人生的每一段旅程，期待未來的日子，更謙卑的學習與體會祢所造音樂甚至是生命和整個宇宙中的偉大與奇妙。

歡迎大家跟我分享您的心得跟歌唱問題，
可以到我的個人臉書留言給我，
或來信到 chen761123@gmail.com，
我會非常期待收到您的意見。

（陳威宇個人粉絲頁）

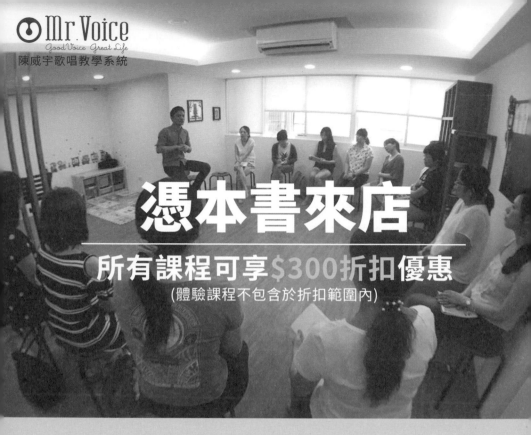

憑本書來店

所有課程可享$300折扣優惠

(體驗課程不包含於折扣範圍內)

問卷數據化
—
學生學習反應極佳
90%以上學生感到速效進步

全台唯一
Before & After影片
—
真實呈現
並直接證明學習效果

www.mrvoice.com.tw
Tel：(02)23041588
Add：台北市萬華區艋舺大道128號1樓

 Mr. Voice 陳威宇歌唱教學系統 | 🔍

威宇老師指導超過百位歌手、演藝人員進行聲音訓練，
Mr.Voice有效且具體的學習方法已超過千名學員見證，
線上學習課程影片不論何時何地皆能夠輕鬆進行學習，
「知名歌手的老師 幫你歌聲大改造」線上幫你改造歌聲！
學習中遇到問題也能及時發問，威宇老師親自回覆你哦！

威宇老師
hahow線上課程

線上學習課程將以三階段、
十三個學習單元讓你從基礎學起，

第一階段
歌唱原理與基本訓練實作

第二階段
發聲的思維訓練與歌唱

第三階段
進階歌唱訓練

三階段共208分鐘的線上學習影片，
讓你從瞭解歌唱到很會唱！

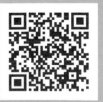

課程QRcode

全株橄欖精華萃取　身心舒活凍齡奇蹟

UNE OLIVE
EN PROVENCE®

一顆橄欖
UNE OLIVE EN PROVENCE®

普羅旺斯禮讚　法國原裝進口

國家圖書館出版品預行編目資料

唱出好聲音：顛覆你的歌唱思維，讓歌聲自由 / 陳威宇著 . -- 增訂二版 . -- 臺北市：原水文化出版：英屬蓋曼群島商家庭傳媒股份有限公司城邦分公司發行 , 2022.11
　面；　公分
ISBN 978 626-06625-0-0(平裝)

1.CST: 歌唱法

913.1　　　　　　　　　　111016984

不歸類 13Y

唱出好聲音：
顛覆你的歌唱思維，讓歌聲自由〔暢銷增訂版〕

作　　者／陳威宇
企畫選書／林小鈴
責任編輯／林小鈴・潘玉女

行銷經理／王維君
業務經理／羅越華
總 編 輯／林小鈴
發 行 人／何飛鵬
出　　版／原水文化
　　　　　台北市民生東路二段 141 號 8 樓
　　　　　電話：（02）2500-7008　　傳真：（02）2502-7676
　　　　　E-mail：H2O@cite.com.tw　FB：搜尋「原水健康相談室」
發　　行／英屬蓋曼群島商家庭傳媒股份有限公司城邦分公司
　　　　　台北市中山區民生東路二段 141 號 11 樓
　　　　　書虫客服服務專線：02-25007718；25007719
　　　　　24 小時傳真專線：02-25001990；25001991
　　　　　服務時間：週一至週五上午 09:30 ～ 12:00；下午 13:30 ～ 17:00
　　　　　讀者服務信箱：service@readingclub.com.tw
劃撥帳號／19863813；戶名：書虫股份有限公司
香港發行／城邦（香港）出版集團有限公司
　　　　　香港灣仔駱克道 193 號東超商業中心 1 樓
　　　　　電話：(852)2508-6231　　傳真：(852)2578-9337
　　　　　電郵：hkcite@biznetvigator.com
馬新發行／城邦（馬新）出版集團
　　　　　41, Jalan Radin Anum, Bandar Baru Sri Petaling,
　　　　　57000 Kuala Lumpur, Malaysia.
　　　　　電話：(603) 90563833　　傳真：(603) 90576622
　　　　　電郵：services@cite.my

封面攝影／王柏勝｜叁樓攝影
版型設計／禾印堂股份有限公司
內頁排版／劉麗雪
內頁繪圖／陳威廷・黃建中
製版印刷／科億資訊科技有限公司
初　　版／2016 年 10 月 13 日
增訂一版／2018 年 1 月 30 日
增訂二版／2022 年 11 月 3 日
定　　價／420 元
Ｉ Ｓ Ｂ Ｎ／978-626-96625-8-6（平裝）

城邦讀書花園
www.cite.com.tw